戲曲知多點

中國戲劇出版社編委會／編

陳守仁／導讀、編審

中華書局

前言——
戲曲的前世今生、內裏乾坤

戲曲是傳統中國文化中不可或缺的一員，它在古代擔當了傳揚各種資訊的角色，戲曲中人既是觀眾的影子，也是平民百姓對未來美好生活的期盼。戲曲研究先賢王國維先生曾精簡地用「以歌舞演故事」來界定中國戲曲，充分地反映了現代人對戲曲的看法。

但不得提的是，戲曲曾經也是「震撼性」的媒體。

戲曲的首個成熟劇種是「南戲」，形成於北宋末年的 11 世紀時。它匯聚了漢代百戲、唐代戲弄和北宋雜劇裏所有項目，並利用了獨唱、對唱、合唱、器樂、扮官、扮男、扮女、扮神鬼、扮野獸、扮物件、吞劍、噴火、走索、摔跤，以至唐詩、宋詞、小說等本來是「九唔搭八」的項目，作為具時代性和社會性的說故事手段。戲曲的藝術能媲美古希臘悲劇、歐洲浪漫派歌劇以至電影，成為「總體藝術」（Total Art Form）。隨後的元雜劇、明傳奇，更是「震撼」地觸動了無數心靈。今天回顧戲曲的輝煌歷史，實在不止於「以歌舞」，而是「以所有藝術手段」，並「震撼地」演故事。

但並非每個戲曲劇目都是「震撼性」的。早在戲曲的輝煌時期，便有唯利是圖的藝人東施效顰，把戲曲變成陳腔濫調，令不少觀眾誤解了戲曲的語言「膚淺」、「老土」、「冗長」、「吵鬧」、「敷衍」、「說教」、「過時」、「狹隘」。這告訴我們，任何

偉大的藝術形式，都難逃避生、老、病、死的里程：當一天戲曲成為「陳腔濫調」、「無病呻吟」時，必會受到群眾的唾棄。

也由於戲曲潛在的「震撼性」，歷來當權者對它既愛又恨，很多劇作被禁演的同時，不少劇作家也曾因作品隱含諷刺而受到不同程度的懲罰，清代創作《桃花扇》的孔尚任便因曲文寓意反清而被免官。1966 至 1976 年震撼中國的「文化大革命」，當時江青等「四人幫」刻意發展「革命現代京劇」作為全國性的唯一劇種，致使不少地方劇種名存實亡。他們倒台後，那些歌功頌德的樣板戲都被淘汰了。

自從電影在 19 至 20 世紀於全球興起和普及後，戲曲不再是人們首選的娛樂節目。但隨着時代演變，不少戲曲劇種成功地摸索到自己的道路，繼續發揚這些具有心思、誠意的劇目，仍然觸動着觀眾的心靈。

正因戲曲曾經是「以所有藝術手段演故事」的「總體藝術」，它的起源、歷史、語言、發展，是值得中國文化的熱愛者花時間去理解的。

究竟把戲曲界定為「以歌舞演故事」、「以唱、做、念、打演故事」還是「以所有藝術手段演故事」？這多少反映了我們對當代戲曲的期盼。這個期盼，也只能建基於對戲曲的「前世今生」和「內裏乾坤」的透徹理解。

陳守仁
2019 年 11 月

目錄

第一章

廣博的
戲曲藝術

傳唱了千年的曲韻，仍在耳邊久久迴響；一曲悠揚的韻律，講述着人間冷暖情事。唱念做打，演繹着人生百態；幾抹油彩，勾勒出鮮活的靈魂；一板一眼，展現着中華民族不變的文化底蘊。

第一節
源遠流長的戲曲藝術

中國戲曲藝術源遠流長，博大精深，在千百年的歷史傳承中，戲曲藝術一直擁有強大的生命力，不斷成長、壯大，成為人們最喜愛的藝術形式之一。俗話說：「內行看門道，外行看熱鬧。」讓我們走進戲曲藝術的天地，做一名真正的戲曲小行家。

 看一看，學一學

京劇《貴妃醉酒》選段

【四平調】

海島冰輪初轉騰，見玉兔，玉兔又早東升。

那冰輪離海島，乾坤分外明。

皓月當空，恰便似嫦娥離月宮，

奴似嫦娥離月宮。

好一似嫦娥下九重，

清清冷落在廣寒宮，

啊，廣寒宮！

玉石橋斜倚把欄杆靠，鴛鴦來戲水，

金色鯉魚水面朝，

啊，水面朝。

長空雁，雁兒飛，哎呀，雁兒呀！

雁兒並飛騰，聞奴的聲音落花蔭。

這景色撩人欲醉，

不覺來到百花亭！

一　戲曲藝術的萌芽

原始歌舞與優伶

　　戲曲藝術在上古時期就開始孕育了。那時的人們沒有足夠的科學知識解釋天地萬物的運行，在他們的觀念中，認為人類所擁有的一切都是主宰天地的神賜予的。

　　那個時候產生了一種叫作「儺」的藝術。它是怎樣表演的呢？當時的人們，披上獸皮，戴上面具，在一種古老打擊樂的伴奏下，進行表演。他們通過這種原始歌舞的形式，來表達對神靈的敬畏、對收穫的喜悅。這種表演，便是戲曲藝術的最初形式。戲曲藝術由此開始萌芽。

　　春秋戰國時期的宮廷中，出現了許多優伶弄臣，他們用滑稽調笑的表演取悅王公貴族。他們身份卑微，但能歌善舞，在說笑逗樂中起到了諷諫的作用。

戲曲知多點

優孟衣冠

　　《史記·滑稽列傳》記載了有名的「優孟衣冠」的故事：春秋時孫叔敖是楚國宰相，為楚莊王立下了汗馬功勞。年老病死後，他的妻子和孩子靠砍柴為生，過得十分窮困。孫叔敖去世前曾經對他的兒子說，如果以後生活困苦，可以找優孟幫忙。優孟知道後，便穿上孫叔敖的衣服，扮作他的模樣，學習他的音容笑貌，去楚莊王那裏敬酒祝

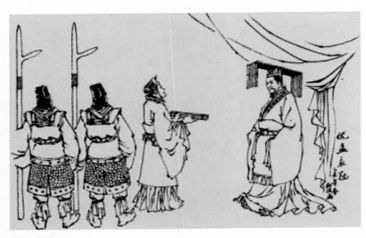

優孟衣冠

壽。優孟扮演的孫叔敖惟妙惟肖，楚莊王以為是孫叔敖復活，要再拜他為相。優孟趁機說：「孫叔敖生前為官清廉，盡心竭力為大王效命，死後其子僅打柴養母，可見楚相不可為也。」楚莊王聽後，認識到了自己的錯誤，非常感謝優孟，立刻將孫叔敖的兒子找來，封賞了他。

百戲與民間歌舞

　　秦漢時期，出現了「角抵戲」，包含音樂、舞蹈、雜技等藝術形式，也被稱為「百戲」。魏晉南北朝至隋唐時期，歌舞戲在百戲藝術的基礎上產生。歌舞戲的表演內容都是提前設定好的，並且有規定的裝扮和動作，開始具備了一定的戲劇因素，走上了戲劇化的道路，例如歌舞戲《代面》、《踏搖娘》等。

戲曲知多點 ‧‧

唐代歌舞戲《踏搖娘》

　　《踏搖娘》取材於民間故事。北齊有個姓蘇的人，酒糟鼻，長得非常醜陋，沒有做官卻偏偏稱自己為郎中。他有一個壞習慣，特別愛喝酒，每次喝完酒就打他的妻子。他的妻子當然很痛苦。因為自己特別漂亮，而且擅長唱歌，所以就想了個奇妙的辦法：用唱和說白的方式一邊走路，一邊向鄰居哭訴，以讓自己的委屈被人聽到。《教坊記》中稱「且步且歌」，故謂之「踏搖娘」。

　　《踏搖娘》有固定的腳色、故事情節，並與說唱藝術相結合，具備戲曲藝術的雛形。

《教坊記》

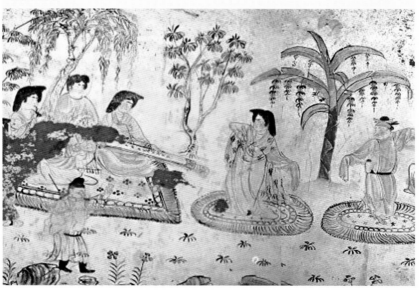

參軍戲與說唱

　　隋唐時期出現了「參軍戲」，以調弄、戲謔來表演講述故事。參軍戲有兩個角色，被戲弄者為「參軍」，戲弄者叫「蒼鶻」，從參軍戲開始，中國戲劇裏才有了行當角色之分。

　　除了歌舞戲、參軍戲之外，唐代的說唱藝術也逐漸興起，說書、講經成為備受歡迎的娛樂方式。因為唐代佛教的盛行，所以推動了大量說書、講史與講唱話本的繁榮。至此，民間歌舞、滑稽戲、說唱藝術構成了中國戲曲的源頭。

 ## 戲曲藝術的發展和繁榮

南戲

　　南宋時代，在浙江溫州一帶，於宋雜劇、歌舞小戲、說唱藝術的基礎之上，形成了「南戲」，又稱「戲文」。南戲的出現，標誌着中國戲曲的真正形成。

　　最早的南戲作品，有《張協狀元》、《趙貞女蔡二郎》、《王魁負桂英》等。到了元末明初，流行的《荊釵記》、《劉知遠白兔記》、《拜月亭記》和《殺狗記》，合稱「四大南戲」，是南戲的代表作品。《琵琶記》則是南戲發展的頂峰，由溫州瑞安人高則誠編著。

元雜劇

　　在南方的南戲興起同時，北方的劇壇又是如何呢？元朝時期，在宋雜劇、金院本基礎上，形成了「四折一楔子」、以北曲來演唱的表演形式，被稱為「元雜劇」。元雜劇是中國戲曲發展史第一個高峰期。在城市經濟、通俗文化繁榮發展的促進下，元雜劇彷彿安裝了超強動力的小摩打，快速地前進。這一時期，湧現出眾多作家與作品，如關漢卿的《竇娥冤》、《救風塵》、《望江亭》，王實甫的《西廂記》，馬致遠的《漢宮秋》，白樸的《牆頭馬上》，鄭光祖的《倩女離魂》，紀君祥的《趙氏孤兒》等，都是元雜劇中的優秀作品。

你知道嗎？

　　我們在被人誤會的時候，總會調侃道：「我真是比竇娥還冤呀！」那麼竇娥到底受了甚麼冤屈呢？

　　《竇娥冤》是元代作家關漢卿的代表劇目。劇情內容是：窮書生竇天章為了籌得上京考科舉的費用，將女兒竇娥抵給蔡婆婆做童養媳。但竇娥的夫君不到兩年就去世了，無賴張驢兒貪圖竇娥的美貌，逼蔡婆婆將竇娥許配與他。被蔡婆婆拒絕後，張驢兒心生歹計要毒死蔡婆婆，卻誤毒死了自己的父親。張驢兒誣告竇娥下毒，昏官錯判冤案，要將竇娥處斬。竇娥臨終發下「血濺白練、六月飛雪、亢旱三年」的誓願，這些都一一在竇娥死後實現了。竇天章最後科場中第榮任高官，到楚州巡查，夢見竇娥的鬼魂向自己哭訴，竇天章查明原委，終於為女兒平反昭雪。

戲曲香港站 ·

　　1955 年 12 月 23 日，名伶何非凡、白雪仙領導「利榮華劇團」在利舞臺戲院首演由唐滌生改編的《西廂記》。據說，何非凡在劇中用唱「官話」的「古腔」唱出《西廂待月》一曲，迷倒了不少香港戲迷。自此，《西廂待月》也成為了「凡腔」的代表曲目。

　　1956 年 1 月 19 日，由粵劇名伶任劍輝、白雪仙領導的「利榮華劇團」在利舞臺戲院首演了由名編劇家唐滌生改編的粵劇《琵琶記》。據說這個版本在結局時，原先採用了男主角蔡伯喈與趙五娘團圓而兼娶牛丞相的千金。1969 年，另一個編劇家葉紹德改編唐氏版本時，安排了牛小姐因尊敬五娘的堅貞、癡情和毅力，甘願放棄而成全二人團圓，以切合當時香港一夫一妻和男女平等的法律和道德準則。

　　1956 年 9 月 17 日，由粵劇名伶芳艷芬、任劍輝、梁醒波、半日安領導的「新艷陽劇團」在利舞臺戲院首演了唐滌生按《竇娥冤》和《金鎖記》改編的《六月雪》。此劇在 1959 年拍成電影，仍由芳、任主演。此劇根據京劇大師梅蘭芳的《斬竇娥》，加入了「蔡昌宗」為竇娥的丈夫。他最後高中狀元，並為蒙冤被判斬刑的竇娥翻案。

明清傳奇

　　明清時期是戲曲藝術的另一個高峰期。這一時期，南戲逐漸吸收北曲，讓自身更加完善與規範，形成了一種新的戲曲樣式——明清傳奇。相比於南戲，明清傳奇的語言更加精致典雅，文人的價值觀念和儒家道德規範被融入作品中。明清傳奇湧現出許多優秀的作家作品，其中湯顯祖的「臨川四夢」、 洪昇的《長生殿》和孔尚任的《桃花扇》尤為著名。

婉轉美妙的崑曲

　　崑曲最早發源於江蘇崑山，原名「崑山腔」、「崑腔」，是中國傳統戲曲中最古老的劇種之一，被稱為「百戲之母」，許多地方劇種，都受到過崑劇藝術多方面的哺育和滋養。崑曲的表演精致典雅，載歌載舞，程式嚴謹，溫婉細膩，抒情性強。代表劇目有《牡丹亭》、《十五貫》、《桃花扇》、《長生殿》等，另外還有一些著名的折子戲，如《夜奔》、《秋江》、《思凡》、《斷橋》等。其中，《牡丹亭》是最負盛名的愛情佳作。

　　2001 年，崑曲獲得聯合國教科文組織第一批頒發的「人類口頭和非物質文化遺產代表作」稱號，同時，崑曲也是中國所有戲曲劇種中，第一個入選該名錄的劇種。

戲曲知多點

元曲四大家

指關漢卿、白樸、鄭光祖、馬致遠四位元代雜劇作家。他們的作品代表了元代不同時期不同流派雜劇創作的最高水平，其中，關漢卿被譽為「元曲四大家之首」。

看一看，學一學

崑曲《牡丹亭》選段

【皂羅袍】

原來姹紫嫣紅開遍，

似這般都付與斷井頹垣，

良辰美景奈何天，

賞心樂事誰家院。

朝飛暮捲，雲霞翠軒，

雨絲風片，煙波畫船，

錦屏人忒看的這韶光賤。

【好姐姐】

遍青山，啼紅了杜鵑，

那荼蘼外煙絲醉軟。

那牡丹雖好，他春歸怎佔的先。

閒凝眄，（兀）生生燕語明如翦，

聽嚦嚦鶯聲溜的圓。

 戲曲知多點 ⋯⋯⋯⋯⋯⋯⋯⋯⋯⋯⋯⋯⋯⋯⋯⋯⋯⋯⋯⋯⋯⋯⋯⋯⋯⋯⋯⋯⋯⋯

臨川四夢

　　「臨川四夢」是湯顯祖所著《還魂記》（即《牡丹亭》）、《紫釵記》、《邯鄲記》、《南柯記》四部劇作的合稱。前兩部是愛情題材劇目，後兩部反映的是傳統社會文人的理想與現實之間的衝突。四劇皆有關於夢境的內容，因此統稱為「臨川四夢」。

崑劇《牡丹亭・驚夢》劇照（彭楷儀飾杜娘、徐凡飾柳夢梅）

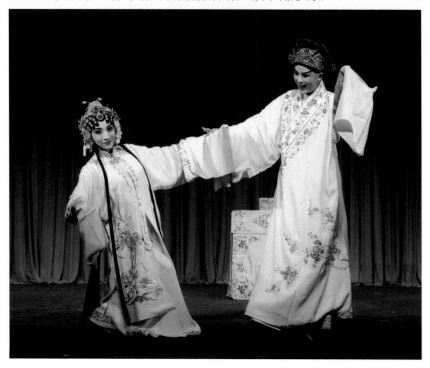

 戲曲香港站

　　1956 年香港粵劇圈的盛事是「仙鳳鳴劇團」於 6 月創立。同年 11 月，唐滌生首度嘗試把古典劇目移植到粵劇，改編成粵劇《牡丹亭驚夢》，由任劍輝、白雪仙首演。據說，當時雖然不大叫座，但唐滌生稱讚白雪仙「把她原有的靈性溶化在杜麗娘身上」，使杜麗娘「復活於觀眾之前」。翌年 8 月 30 日，任、白又首演了唐滌生改編的《紫釵記》。今天，這兩個戲都已成為香港粵劇的常演劇目。

　　《桃花扇》有多個粵劇舞台和電影版本。現存最早的電影版本是戰前著名導演麥嘯霞 1940 年編、導的《血灑桃花扇》，近乎把《桃花扇》的主要情節改編成發生在抗日戰爭期間的時裝故事。1961 年，林鳳、羅劍郎、林家聲主演，周詩祿導演的電影《桃花扇》在不少細節上偏離了原著。1990 年由楚原導演，紅線女、羅家寶、阮兆輝、尹飛燕主演的電影《李香君》則較為忠於原作。2001 年，香港編劇家楊智深重新改編的舞台版《桃花扇》，由名伶文千歲和陳好逑主演。

同光十三絕（清朝同治光緒年間的十三位著名戲曲演員）

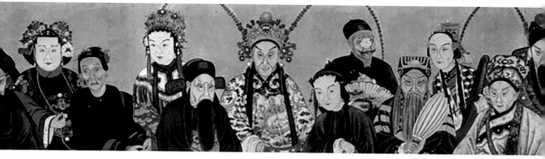

京劇的誕生

　　清乾隆五十五年（1790），為慶祝乾隆皇帝的八十壽誕，揚州的官府召集徽班三慶班進京賀壽，在三慶班之後，又陸續有四喜、春台、和春等徽班進京演出，京劇開始萌芽。之後，各地方戲也紛紛進入北京，在不斷地互相學習與吸收中，京劇正式誕生，後來逐漸發展成了流行於全國的大劇種，影響十分廣泛。

戲曲知多點 ·······································

四大徽班

　　「四大徽班」指的是三慶班、四喜班、春台班與和春班。四大徽班在表演上各有所長、各具特色。當時有這樣的讚譽：「三慶的軸子、四喜的曲子、春台的孩子、和春的把子。」「軸子」，是說三慶班擅長演有頭有尾的整本大戲；「曲子」是指崑曲，是說四喜班擅長演崑腔的劇目；「孩子」指的是童伶，是說春台班的演員以青少年為主，朝氣蓬勃；「把子」是指武戲，是說和春班的武戲精彩，很受歡迎。

你知道嗎？ .

　　慈禧太后是京劇的「忠實粉絲」，非常喜歡聽戲看戲。但是她屬羊，最忌諱唱戲的人提到「羊」字。到宮裏給她唱戲的京劇演員，不能唱《變羊記》、《牧羊圈》這一類名字的戲。如果戲詞有「羊」字就需要改。比如《玉堂春》中：「蘇三此去好有一比，好比那羊入虎口有去無還。」為了避開「羊」字，只得改唱：「好比那魚兒落網有去無還。」著名文武老生王福壽在外邊跟人合夥開了羊肉鋪，慈禧知道後，再不賞他銀子，吩咐說：「不許給王四（王福壽）賞錢，他天天剮我，我還賞他？」

· 考考你 ·

1

以下哪位不是元曲四大家之一？

A. 馬致遠 B. 關漢卿 C. 洪昇 D. 鄭光祖

2

作為新一代青少年的我們，
應該怎樣對待傳統文化戲曲藝術呢？

A. 摒棄，那是老古董了。

B. 弘揚和傳承戲曲藝術，並在不改變戲曲本質的情況下
　 繼續創新。

C. 讓那些老人家去學，不關我們的事。

D. 沒甚麼意思，學了也沒用。

答案：1. C 2. B

第二節

種類繁多的地方劇種

　　俗話說：「百里不同風，千里不同俗。」中國是一個幅員遼闊的國家，地域特徵明顯，不同的地域環境孕育了各具特色的地方劇種，凝聚着一方水土的精神風貌。與流行於全國的京劇一樣，地方戲同樣受到人們的追捧和喜愛，這些劇種讓戲曲百花園爭奇鬥艷，更加絢麗多姿。

河北梆子《鍾馗》劇照

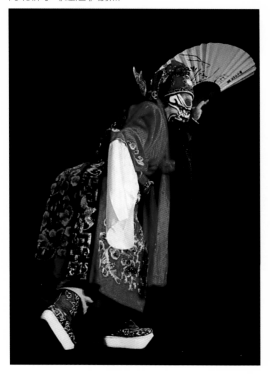

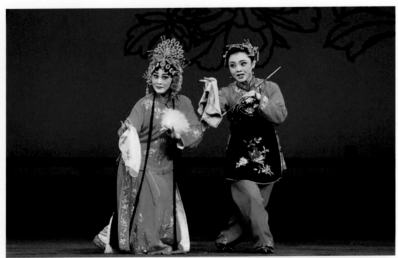

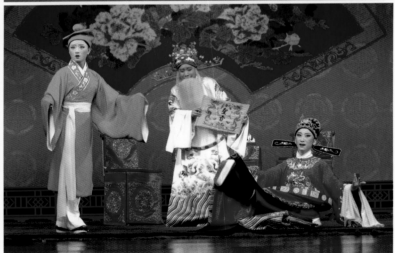

上／評劇《花為媒》劇照

下／黃梅戲《女駙馬》劇照

越劇《紅樓夢》劇照

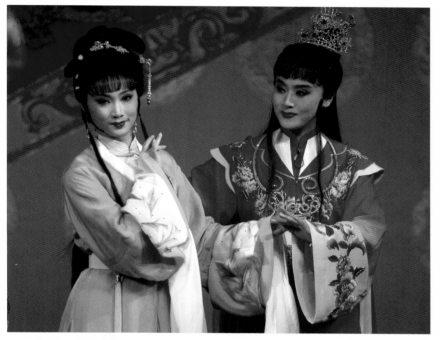

　　下面就讓我們一起走進幾個影響力比較大的地方劇種,感受它們的魅力。

廣為流傳的越劇

　　越劇是流行於浙江、江蘇等地的劇種,因為發源於古越國的所在地浙江嵊州,所以被稱為「越劇」,它是由在民間地頭說唱藝術基礎上發展而來。越劇擅長抒情,以唱為主,聲腔清麗婉轉,優美動聽,表演真實動人,非常具有江南地方特色,尤其擅長表現才子佳人的題材,被稱為是「流傳最廣的地方劇種」、「第二國劇」,極其令觀眾癡迷。代表劇目有《梁山伯與祝英台》、《紅樓夢》、《五女拜壽》等。

 看一看，學一學 ⋯⋯⋯⋯⋯⋯⋯⋯

越劇《梁山伯與祝英台》選段

祝英台：

我家有個小九妹，聰明伶俐人欽佩。

描龍繡鳳稱能手，琴棋書畫件件會。

我此番求學到杭城，九妹一心想同來。

我以為男兒固須經書讀，女孩兒讀書也應該。

只怪我爹爹太固執，終於留下小九妹。

梁山伯：（白）

妙哉高論，妙哉高論！

仁兄宏論令人敬，志同道合稱我心。

男女同是父母生，女孩兒也該讀書求學問！

《梁山伯與祝英台》劇照

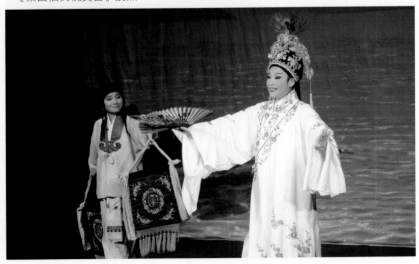

韻味濃厚的黃梅戲

　　黃梅戲是流行於安徽南部及湖北部分地區的地方戲，是在採茶調、花鼓、花燈等小戲及安慶民歌的交流融合中形成的。黃梅戲非常貼近生活，大多數是反映田間勞作或淳樸愛情的戲，唱腔婉轉動人，生活氣息濃厚。經典劇目有《天仙配》、《女駙馬》、《孟麗君》、《打豬草》等。

 看一看，學一學

黃梅戲《女駙馬》選段

為救李郎離家園，誰料皇榜中狀元，
中狀元，着紅袍，帽插宮花好呀好新鮮哪！
我也曾赴過瓊林宴，我也曾打馬御街前，
人人誇我潘安貌，原來紗帽罩呀，罩嬋娟哪！
我中狀元不為把名顯，我中狀元不為做高官，
為了多情的李公子，夫妻恩愛花好月兒圓哪！

《女駙馬》劇照

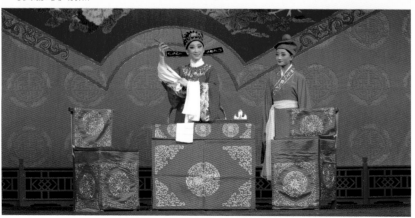

激情洋溢的豫劇

豫劇起源於河南,是在河南梆子的基礎上繼承、改革發展而成的。豫劇的唱腔鏗鏘大氣、抑揚有度、行腔酣暢,能夠充分表達人物內心情感,因其音樂伴奏用棗木梆子打拍,故早期得名「河南梆子」。豫劇的經典劇目有《花木蘭》、《宇宙鋒》、《穆桂英掛帥》、《對花槍》、《天地配》等。

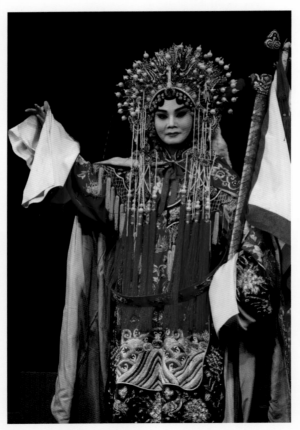

豫劇《穆桂英掛帥》劇照

看一看，學一學 ..

豫劇《花木蘭》選段——《誰說女子不如男》

劉大哥再莫要這樣盤算，

你怎知村莊內家家團圓？

邊關的兵和將有千萬萬，

誰無有老和少田產莊園？

若都是戀家鄉不肯出戰，

怕戰火早燒到咱的門前。

劉大哥講話理太偏，誰說女子享清閒？

男子打仗到邊關，女子紡織在家園。

白天去種地，夜晚來紡棉，

不分晝夜辛勤把活幹，將士們才能有這吃和穿。

你要不相信哪，請往這身上看。

咱們的鞋和襪，還有衣和衫，

這千針萬線都是她們連哪。

許多女英雄，也把功勞建，

為國殺敵，是代代出英賢，

這女子們，哪一點兒不如兒男。

戲曲知多點 ⋯⋯⋯⋯⋯⋯⋯⋯⋯⋯⋯⋯⋯⋯⋯⋯⋯⋯⋯⋯

折子戲

　　一些戲曲劇目情節特別長，有時候幾天幾夜都演不完。人們想了一個辦法，把一齣戲中最精彩的部分，從整部劇中擷取出來，獨立在舞台上演出，這就是「折子戲」。折子戲不過是全劇的幾分之一，通常不會上演整齣戲開首和結局。

戲曲香港站 ⋯⋯⋯⋯⋯⋯⋯⋯⋯⋯⋯⋯⋯⋯⋯⋯⋯⋯⋯⋯

　　1950 至 1960 年代上海越劇電影曾在香港流行，使粵劇在一定程度上受到越劇的影響。1954 至 1955 年，越劇電影《梁山伯與祝英台》在香港風靡一時，觸發了唐滌生與潘一帆合作編寫粵劇《梁祝恨史》，1955 年由紅伶芳艷芬、任劍輝首演，1958 年拍成彩色電影。1983 年，粵劇編劇家葉紹德根據 1962 年的越劇電影《紅樓夢》改編同名粵劇，同時參考了唐滌生 1956 年的版本，由當代紅伶龍劍笙、梅雪詩領導的「雛鳳鳴劇團」首演。

考考你

豫劇是哪個地區的地方戲？

A. 海南　　　　B. 河北　　　　C. 河南　　　　D. 山東

答案：C

引人入勝的川劇

　　川劇是流行於四川、重慶等西南地區的劇種，歷史悠久，在全國具有廣泛的影響力。川劇臉譜，是川劇表演藝術中的重要組成部分，是歷代川劇藝人共同創造並傳承下來的藝術瑰寶。

　　川劇由崑曲、高腔、胡琴、彈戲、燈調五種聲腔組成。表演具有濃厚的生活氣息，在長期的舞台實踐中形成了一套完美的表演程式，劇本具有較高的文學價值。川劇表演真實細膩，幽默風趣，還有很多絕技，如托舉、吐火、開慧眼、變臉、鑽火圈、藏刀等，用來塑造人物形象，令人歎為觀止。

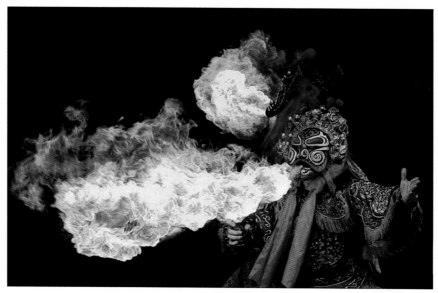

吐火

你知道嗎？ .

　　川劇中的變臉絕技令人驚奇，幾秒鐘的時間就可以在人前變換好幾張臉譜，卻絲毫不露破綻，那一張張色彩斑斕的臉譜究竟是如何被一層一層揭開的呢？揭下來的臉譜又是如何被變走的呢？

　　川劇變臉素有「傳男不傳女」之說，師傅教徒弟的時候也都是口傳心授，不外傳他人。有一些變臉絕技的傳人簡單透露過，他們的身上都是有機關的，頭上，身上，腰上都有，而且變臉的時候，也要穿上一件斗篷。但是至於這些機關裝在哪個位置、是怎樣運作的，我們就不得而知了。也正是因為如此，變臉才有着無窮的神秘感，吸引我們去摸索接近。

變臉（圖片來源：Yongxinge）

看一看，學一學 ·······································

川劇《紅梅閣》選段

時來風雨不稍停，
且喜今朝得初晴。
聽兩兩黃鶯相叫應，
早被它喚起春情！
春色滿園關不住，
一枝紅杏出牆圍。
不是紅杏是紅梅！
紅梅花耀眼，
撲鼻異香生。
忙把鞋兒蹬，
再把石兒移，
上牆圍。
牆外摘花枝，
驚動護花人。

高亢激昂的河北梆子

　　河北梆子以其獨特的藝術魅力讓無數人為其着迷。它形成於清道光年間，是由傳入河北的山陝梆子與當地民歌、方言結合後產生的，主要流行於河北、天津、北京，以及山東、河南、山西部分地區，是中國北方影響較大的傳統戲曲劇種之一。河北梆子在其鼎盛時期，還曾傳入中國東三省、江淮地區以及俄羅斯和蒙古境內。代表性劇目有《蝴蝶杯》、《秦香蓮》、《轅門斬子》、《打金枝》、《杜十娘》、《喜榮歸》、《鍾馗》等。還湧現了一批如田際雲、魏聯升、銀達子等的河北梆子名家。

《鍾馗》劇照

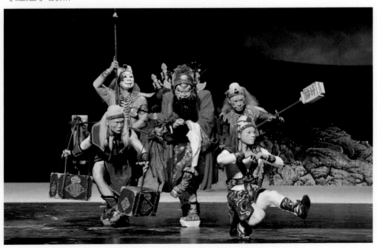

看一看，學一學 ·

河北梆子《鍾馗》選段

科場痛罵楊國松，

逞權奸你亂宮廷，

皇親國戚把主蒙，

千古留罵名。

倚仗你眾狐女聖上恩寵，

壓群臣害百姓肆意橫行。

俺鍾馗勤讀詩書敬奉賢聖，

實指望矢忠苦節報效朝廷。

歎只歎，歎只歎一生夙願成泡影，

只落得屢試不第榜上無名。

到如今羞見鄉里眾父老，

愧對家山祖墳塋。

罷，罷，罷——

自古人生誰無死，拼將熱血抗強衡。

生不為人傑，死亦做鬼雄。

旌旗獵獵歌清正，

劍氣森森舞寒星。

把爾等人間虎狼、鬼怪奸佞、

一個一個全除淨，

方顯得乾坤朗朗，海內升平。

「南國紅豆」——粵劇

以廣東為代表的嶺南地區，還有一種優美的戲曲藝術，那就是粵劇。粵劇又叫「廣府大戲」，它最早發源於元末明初時期的南戲，從明朝的嘉靖年間開始，就在兩廣之間逐漸流行開來。

當代的粵劇的行當很有特點，被稱為「六柱制」，簡而言之，就是六個行當，撐起一部劇：文武生、小生、正印花旦、二幫花旦、丑生、武生。其中，最厲害的就要數文武生了，這個行當為粵劇特有。

粵劇的唱腔既用「慢板」、「滾花」等二黃和梆子類的板腔之外，也用大量曲牌和幾種民間說唱曲種，變化多端。由 1920 至 1930 年代開始，粵劇藝人用「廣州方言」取代舞台官話，生角亦用「本嗓」取代「小嗓」，開創了現代唱腔風格，成為我們今時今日所觀賞到的當代粵劇。

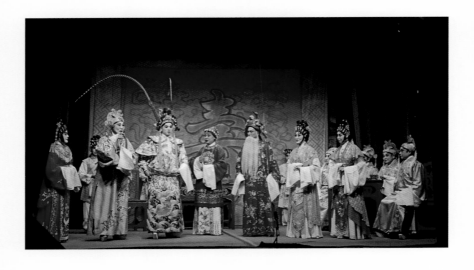

戲曲知多點 ⋯⋯⋯⋯⋯⋯⋯⋯⋯⋯⋯⋯⋯⋯⋯⋯⋯⋯⋯⋯⋯⋯⋯⋯⋯⋯⋯⋯

粵劇《帝女花》

　　《帝女花》是著名粵劇劇作家唐滌生先生在 1957 年 6 月完成的作品。全劇用情極深、纏綿悱惻、典雅動人,加上大量採用古典語言,且重視樂曲的配合,令劇本更覺清麗,讓觀者耳目一新。此劇 1957 年首演,是任劍輝和白雪仙的粵劇戲寶,一經搬演,就受到觀眾熱捧,幾十年來,該劇更是成為家喻戶曉的粵劇名作。

　　其劇情講述明朝最後一個皇帝——崇禎,其長女長平公主年方十五,因奉帝命選婿,與太僕之子周世顯互訂婚盟,無奈即遇闖王李自成攻入京城。城破之日,崇禎欲手刃長平後自縊。幸運的是,長平未至氣絕,被大臣周鍾救出並藏於家中。後來清兵擊退闖軍,定都北京,周鍾竟欲向清朝投誠。長平因不願與之同流,在周鍾之女瑞蘭及老尼姑的幫助下,冒替已故女尼慧清,避居庵中。有一日世顯偶至,遇上扮作女尼的長平公主,大為驚愕,幾番試探下,長平終重認世顯。周鍾尋至,世顯與長平假意答應入宮見清帝,其實是為求清帝善葬崇禎、釋放皇弟。二人在當日定情的連理樹下完婚,然後雙雙飲毒酒殉國。

 看一看，學一學 ·

粵劇《帝女花·香夭》

長平公主：落花滿天蔽月光，借一杯附薦鳳台上。
　　　　　帝女花帶淚上香，願喪生回謝爹娘。
　　　　　我偷偷看、偷偷望，
　　　　　佢帶淚帶淚暗悲傷。
　　　　　我半帶驚惶，怕駙馬惜鸞鳳配，
　　　　　不甘殉愛伴我臨泉壤。

周世顯：　寸心盼望能同合葬，鴛鴦侶相偎傍，
　　　　　泉台上再設新房。
　　　　　地府陰司裏再覓那平陽門巷。

長平公主：唉，惜花者甘殉葬。
　　　　　花燭夜難為駙馬飲砒霜。

周世顯：　江山悲災劫，感先帝恩千丈，
　　　　　與妻雙雙叩問帝安。

長平公主：唉，盼得花燭共諧白髮，
　　　　　誰個願看花燭翻血浪。
　　　　　我誤君，累你同埋孽網，
　　　　　好應盡禮揖花燭深深拜，
　　　　　再合巹交杯墓穴作新房，
　　　　　待千秋歌讚注駙馬在靈牌上。

周世顯：　　將柳蔭當做芙蓉帳，
　　　　　　明朝駙馬看新娘，
　　　　　　夜半挑燈有心作窺妝。

長平公主：　地老天荒情鳳永配癡凰，
　　　　　　願與夫婿共拜相交杯舉案。

周世顯：　　遞過金杯慢咽輕嘗，
　　　　　　將砒霜帶淚放落葡萄上。

長平公主：　合歡與君醉夢鄉。

周世顯：　　碰杯共到夜台上。

長平公主：　百花冠替代殮妝。

周世顯：　　駙馬珈墳墓收藏。

長平公主：　相擁抱，

周世顯：　　相偎傍。

合：　　　　雙枝有樹透露帝女香。

長平公主：　帝女花，

周世顯：　　長伴有心郎。

合：　　　　夫妻死去樹也同模樣。

戲曲香港站

> 　　學者推斷原始歌舞、祭祀活動與巫術儀式可能早在距今幾萬年前的新石器時代已經存在。也就是說，戲曲的雛型可能已見於新石器時代。在今天香港粵劇戲班仍然不時上演的《祭白虎》裏，我們可以窺見原始舞蹈、祭祀活動和巫術儀式的痕跡。香港粵劇戲班習俗規定，每逢戲台搭建在一塊從未用作搭台的土地上，便須進行「破台儀式」——《祭白虎》。儀式完成前，戲班成員在戲棚裏不能開口說話或演出。演出的情節主要是先用生豬肉祭祀「白虎」，再由扮演「武財神」的演員降伏扮演「白虎」的演員。全劇長約三至五分鐘，以「默劇」形式演出，只用敲擊襯托，不需有音樂。

關注民生的評劇

　　評劇發源於河北唐山一帶，最早是中國北方地區的一種地方戲。它的前身為「蓮花落」和「秧歌」，俗稱「蹦蹦」，吸收京劇、河北梆子、皮影、大鼓的音樂和表演發展而形成。評劇唱詞通俗易懂，唱腔口語化，吐字清楚，演唱明白如訴，表演生活氣息濃厚，有親切的民間味道。它的形式活潑、自由，善於表現家長里短的生活，深受觀眾喜愛。

　　評劇自 1909 年左右誕生至今，在華北、東北等地迅速擴展，形成劇目繁多、流派紛呈、藝術人才層出不窮的輝煌局面，成為國內現今五大劇種之一。《劉巧兒》、《花為媒》、《楊三姐告狀》、《秦香蓮》等，都是大家熟悉和喜愛的評劇劇目。

　　2006 年，評劇被列入首批國家級非物質文化遺產名錄。

 看一看，學一學 ···

<div align="center">

評劇《劉巧兒》選段

巧兒我自幼兒許配趙家，
我和柱兒不認識我怎能嫁他呀？
我的爹在區上已經把親退呀，
這一回我可要自己找婆家呀！
上一次勞模會上我愛上人一個呀，
他的名字叫趙振華，
都選他做模範，人人都把他誇呀。
從那天看見他我心裏頭放不下呀，
因此上我偷偷地就愛上他呀。
但願這個年輕的人哪他也把我愛呀，
過了門，他勞動，我生產，又織布，紡棉花，
我們學文化，他幫助我，我幫助他，
爭一對模範夫妻立業成家呀。
來在了橋下邊我用目觀看哪，
河邊的綠草配着大紅花呀。
河裏的青蛙它呱呱呱地叫哇，
樹上的鳥兒它是嘰嘰喳喳呀。
我挎着小筐兒忙把橋上啊，
合作社交線再領棉花。

</div>

宋元南戲「活化石」——梨園戲

同學們，介紹了這麼多劇種後，相信大家不禁要問，到底哪一個劇種最古老、最能代表中國古典戲曲最本來的樣貌呢？京劇嗎？崑曲嗎？粵劇嗎？都不是。在福建省東南沿海，有一座美麗的古城——泉州，在那裏，保留着一個源自於八百年前宋元南戲的劇種——梨園戲。

梨園戲的「七子班」很有特色，即七個行當的演員：生、旦、淨、丑、貼、外、末，就能構成一個戲班，且能勝任各種劇目。梨園戲的旦角表演，與別的劇種的旦角的莊重威嚴不同，梨園戲的小旦生動活潑、表情豐富、靈活可愛。梨園戲旦行的代表性身段動作「十八步科母」，非常有難度，需要很高的演技才能駕馭。

看一看，學一學

梨園戲《玉真行》

嶺路斜欹，行來到此腳又酸。果然一山過了又一嶺，
當初明知出路難，當初明知出路遠，那是堅心尋君。
譬做路遠如天，我也要來強忍行。
到此處逢着崎嶇山嶺，兼又茫茫長江水，
教我只姿娘自己行來，怎使我會不心酸。
忽聽見林裏有隻鶴喉共猿啼聲，它是為我出路人那處啼。
慘情欲訴，越惹得我心都不愛聽。
我今又看見，天邊有一孤雁單飛影。
人常說叫鴻雁傳書，舉頭看天邊雁，望不見長安有一佳音訊。

你知道嗎？..

　　梨園戲唱詞古雅、音樂柔婉，同時，它還保留了大量上古音韻（即唐宋時期的漢語發音）。所以，我們欣賞梨園戲，就像坐上了時光穿梭機，一下子恍若穿越到了唐朝，能親耳聽到那時的人們是怎樣說話的。

. 考考你 .

1

下面哪一項是正確的？

A. 作為年青人，我們有責任和義務傳承和發揚地方戲，讓它們更好地展現在觀眾面前。

B. 我只發揚自己家鄉的地方戲，其他地方的戲曲和我沒有直接關係。

C. 粵劇是最厲害的，別的地方戲曲都不重要。

D. 地方戲只能在當地演出。

2

查一查，哪一項唱腔裏有「高腔」？

A. 閩劇　　　　　B. 越劇　　　　　C. 川劇　　　　　D. 呂劇

答案：1.A 2.C

第二章

迷人的
戲曲魅力

綜合性的藝術特色、虛擬性的寫意特徵、程式性的表演技巧，讓戲曲舞台上充滿了傳奇夢幻般的色彩，不同行當的演員們在小小的舞台上演繹着一個個動人的故事。

第一節

獨特的審美特徵

《西遊記》中的孫悟空有七十二般變化。開山裂壁、走石飛沙，一個筋斗就能瞬間移動十萬八千里，風雨雷電、家禽走獸、桌椅板凳……都可以任意變換，連身上的一撮撮猴毛都能變化為成千上萬隻小猴子，非常厲害！戲曲藝術同樣有這樣的本領，因為戲曲具有綜合性、虛擬性和程式性三大特徵，可以穿越時空，千變萬化，到達神奇的境地。

 戲曲香港站

把京劇視為粵劇的起源是不對的說法。雖然京劇所用的西皮、二黃在一定程度上近似粵劇的梆子和二黃，但這兩個劇種其實是在各自形成的階段中，分別從徽劇、漢劇等劇種吸收梆子和二黃板腔。1918 年，粵劇名伶貴妃文到北京、上海接觸了梅蘭芳、尚小雲等紅伶。當時梅蘭芳正以《嫦娥奔月》轟動一時，貴妃文便學習了其中的絕技，並把這劇本帶回廣州改編為同名粵劇，在劇本編排和服裝、佈景上，均以京劇版本為藍本，而詞、曲、腔、調仍採用粵劇，結果受到觀眾空前的歡迎。後來，粵劇改革者薛覺先、馬師曾、陳非儂等名伶相繼從京劇吸收戲服、化妝、機關佈景、劇目、武打功夫、敲擊樂器和鑼鼓程式，遂形成了「粵劇起源自京劇」的錯覺。

 綜合性

　　戲曲藝術就像一個大花園，裏面開滿了各種姿態的花朵。文學、音樂、舞蹈、說唱、美術、雜技、武術等藝術就像一朵朵爭奇鬥艷的花兒，在這個花園裏茁壯地成長。

戲曲是時間和空間的藝術

　　同學們，你們感受過時間嗎？鐘錶上滴滴答答走過的是時間，上課鈴響起到下課鈴結束，中間經歷的是時間。時間在永不停步地進行。那麼甚麼叫作空間呢？我們數學課學過的立方體的體積叫作空間，教室牆和地面包圍的也叫作空間。戲曲就是時間藝術與空間藝術綜合的藝術，因為戲曲表演需要一定的時間長度來演繹故事，同時又需要一定的空間讓演員們進行表演，所以戲曲藝術是「時空藝術」。

戲曲是聽覺和視覺的藝術

　　眼、耳、鼻、舌、身等，都是我們感受外界事物刺激的器官，在觀賞戲曲的過程中，我們直接使用的就是聽覺和視覺兩種感官。我們通過聽覺，去聽優美的唱腔和念白；通過視覺，觀看舞台上精彩的演出。通過兩種感官的結合，享受戲曲帶給我們的獨特魅力。由此可見，戲曲是聽覺和視覺綜合的藝術。

 虛擬性

　　戲曲舞台的大小是有限的，我們在舞台上演繹的故事，卻往往要涉及很多方面。例如兩軍行軍打仗，需要表現出千軍萬馬的場面，我們不可能真的讓一千匹馬一萬名將士站在舞台上，那樣場面可真是亂了套。這個時候，戲曲藝術的虛擬性就起到了至關重要的作用。

　　在演出過程中，戲曲舞台是靈動的，演員通過唱詞、念白、虛擬動作和道具，將舞台上有限的時空轉化為無窮的天地。演員走一個「圓場」，就可以表示千里之外；響幾聲更鼓，時間就變成了深夜；拿一根馬鞭，就代表騎在馬上飛馳……在舞台上沒有佈景、沒有道具的情況下，演員仍然能通過表演動作或者唱詞念白，來表現出地府仙山、亭台樓閣，上山下山、屋裏屋外、開門關門等情景。

　　要達到戲曲虛擬寫意性的效果，演員的功夫是不可少的，即使舞台上空無一物，演員也要做到心中有物。比如京劇《拾玉鐲》中孫玉嬌繡花的場景，儘管演員的手中沒有針線，但是觀眾卻能真切感受到，孫玉嬌在穿針引線，動作惟妙惟肖。比手裏真有針線還要豐富有趣。

　　戲曲舞台對時間和空間的處理，是運用假定的方式，使演員以有限的時空表現無限的廣闊天地，與觀眾達到默契。比如《白蛇傳》中〈水鬥〉一節，白娘子和法海和尚大打出手，有山有水，有蝦兵蟹將和天兵神將，所以只能通過虛擬的手法來展現。只要演員身若其境，觀眾心領神會，就能達到台上台下和諧統一的完美境界。

《拾玉鐲》中孫玉嬌的虛擬表演　　　　　《斷橋》中白素貞的程式動作

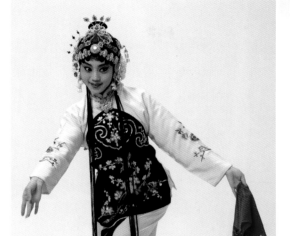
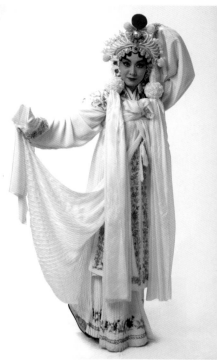

 戲曲香港站 .

　　一如京劇、崑劇及其他地方劇種，粵劇舞台上也常使用虛擬、抽
象時空來開展演出；粵劇《夢斷香銷四十年》第二場的《怨笛雙吹》
（又稱《雙拜堂》）便是很好的例子。劇情述說男主角陸游被迫與妻
子唐琬離婚，另娶閨秀王春娥；唐琬投水，被趙士程救起，二人頓生
情愫。一天，陸游與春娥、士程與唐琬同時分別在陸、趙兩家成婚；
舞台上，兩對演員之間並無間隔，還會對唱、接唱曲牌《雙星恨》，
象徵兩對新人雖然分隔，但陸游與唐琬仍然心心相繫。

程式性

戲曲程式，是數代前輩藝術家將日常生活中的語言和動作提煉加工之後，形成的一套適應舞台演出的動作規範，是生活動作的審美化。簡單的程式有上馬下馬、開門關門等；複雜的程式動作有起霸、趟馬、走邊等。

同一個程式動作，在不同行當那裏，由於性格不同，表演也呈現出不同的樣子，例如「拉雲手」，旦角柔美秀氣，淨行則威武陽剛，各有各的美。同時，戲曲程式動作也不是固定的，一成不變的。

虞姬舞劍時的「下腰」

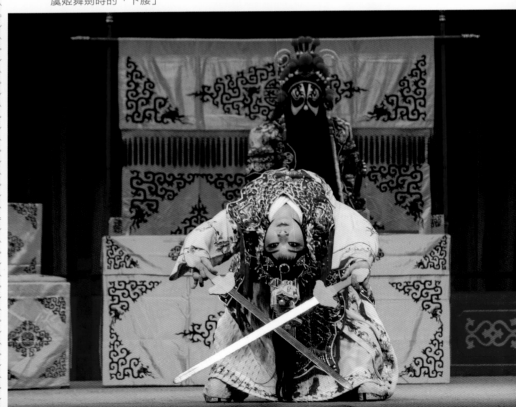

程式動作來源於生活，科技的進步帶來日新月異的變化，社會在發展，人們的生活水平也在提高。我們之前沒有汽車、電話、手錶等，而假如我們想要在戲曲舞台上表現現代人開汽車，那麼我們就要開動腦筋，在繼承傳統表演程式的基礎上，研究新的程式動作。

起霸中的「雲手」程式

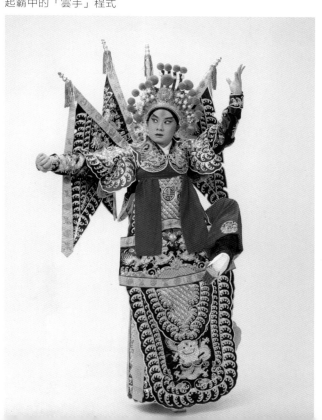

戲曲知多點 ·

起霸

　　「起霸」是戲曲表演組合性的程式動作，是武將出征前整盔束甲，完成戰前準備的一系列身段的組合，用來烘托和渲染戰鬥即將來臨的緊張氣氛，充分表現武將的英雄氣概。「起霸」一詞及程式動作來源於明代沈采所作的傳奇《千金記》，寫楚漢相爭時項羽和劉邦交戰的故事。劇中有一折戲叫〈起霸〉，在這折戲中，項羽有一組威武勇猛的表演動作，盡顯西楚霸王的雄風。後人對這套動作加以提煉，最終形成規範的程式動作，並固定下來，成為今天舞台上常出現的起霸。

你知道嗎？ ·

　　孫悟空一個筋斗有十萬八千里，可是這十萬八千里到底有多遠，你們知道嗎？按照現代計數原則，108,000 里 = 54,000 公里，地球赤道周長是 40,076 公里，也就是說孫悟空一個筋斗足可以繞地球一周——還多出三萬里來，比火箭的速度還要快呢！

　　在戲曲舞台上，演員不用離開舞台半步，同樣能夠到達十萬八千里以外的地方。戲曲有句諺語「舞台方寸地，一轉萬重山」，在戲曲舞台上，演員不能真的瞬間轉移，但是通過一句唱腔，或者走個圓場，便可以在幾秒鐘的時間來到另一個地方，實現舞台空間、時間、地點的轉換，這充分體現出戲曲藝術舞台時空的寫意性和虛擬性。

戲曲香港站 ..

　　「排場」是粵劇傳統累積下來的一個表演程式體系，包涵了數以百計的個別排場，各有特定的戲劇情境、身段組合、鑼鼓點組合，大部分有既定的說白、唱腔曲式、曲詞，間中也有需要演員「自度曲文」。雖然今天仍然保留不少排場，包括《投軍》、《起兵祭旗》、《殺嫂》、《殺妻》、《諫君》、《配馬》、《大戰》、《困谷》等，但隨着老藝人退下舞台，也有不少排場瀕臨失傳。

．考考你．

1

有一副對聯寫到「三五步千山萬水，六七人百萬雄兵」。這是戲曲表演的一個重要特徵。
它體現了戲曲表演的＿＿＿＿＿＿。

A. 真實性　　　B. 通俗性　　　C. 虛擬性　　　D. 優美性

2

下面哪一項不是戲曲藝術三大特徵之一？

A. 程式性　　　B. 逼真性　　　C. 虛擬性　　　D. 綜合性

答案：1.C 2.B

第二節

鮮明的行當角色

在我們的日常生活中，有着各行各業的人，司機、老師、學生⋯⋯我們可以通過一個人的穿着打扮、言行舉止等大致判斷他的性格特點以及在社會中扮演的角色。在戲曲舞台上，同樣也有着不同的表演分工，根據職業、年齡、性別等因素的不同，形成了不同的行當。舞台上常見的行當，主要有生、旦、淨、丑四大類。

唱做兼重的生行

「生」是指扮演男性角色的行當，根據人物的年齡、性格、身份等特徵的不同，生行又分為「老生」、「小生」、「武生」、「娃娃生」四大類。

老生：主要扮演中年以上，耿直剛毅的正面人物，因為經常需要佩戴髯口，所以又被稱為「鬚生」。

老生演員是不需要勾畫臉譜的，但是其中的「紅生」是一個例外。紅生多指在劇中扮演關羽和趙匡胤的演員，因為這兩人的臉是紅色的，所以多把臉勾畫成紅色。

紅生

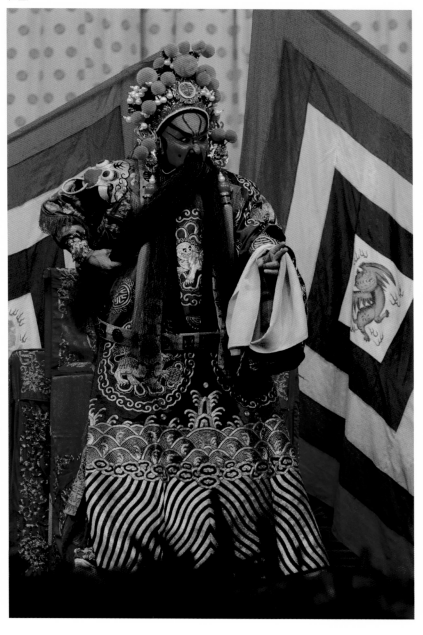

老生 小生

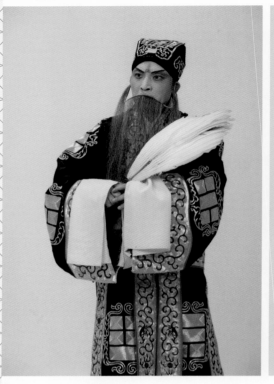 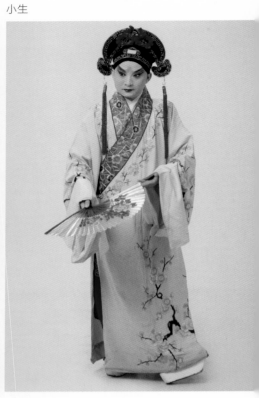

小生：在劇中扮演年輕英俊的男子。

武生：在劇中扮演精通武藝的年輕男子。

娃娃生：是指專門扮演劇中少年兒童的一種行當類型，大部分的娃娃生，會由女性演員兼任。

武生

娃娃生

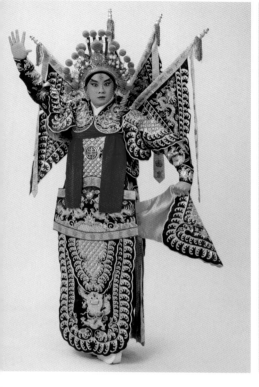

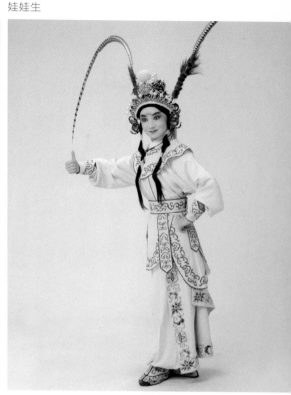

戲曲知多點 ·····························

兩門抱

　　「兩門抱」是戲曲行話，是指在一齣戲中，演員扮演兩種不同行當的角色；或某個劇目中的某個人物，可以由不同行當的演員來扮演。像《八大錘》中的陸文龍，既可以由小生來表演，也可以由武生來表演。因為陸文龍是一個年輕勇武的小男孩，由小生來表演，可以體現他的瀟灑和風度；以武生來表演，則可以體現他的勇猛和英氣。各有千秋，異彩紛呈。

多姿多彩的旦行

「旦」是戲曲表演中，女性行當的統稱，是戲曲舞台上最為光鮮亮麗的一部分。按照人物的年齡、身份、性格及表演特點，可分為「青衣」、「花旦」、「刀馬旦」、「武旦」、「老旦」、「彩旦」等。

青衣：又叫「正旦」，扮演端莊、正派的青年或中年女性人物。因演員常穿青色戲衣，所以又稱「青衣」或「青衫」。如《鍘美案》中的秦香蓮、《紅鬃烈馬》中的王寶釧。

花旦：扮演青年或中年女性，人物性格天真活潑或潑辣大膽。如《紅娘》中的紅娘、《春草闖堂》中的春草。

刀馬旦：扮演地位較高、統率軍隊，具有一定武藝的婦女，表演重唱、做和舞蹈，穿着長靠。如《穆柯寨》中的穆桂英。

武旦：扮演精通武藝的女性。像《白蛇傳》中的小青、《武松打店》裏的孫二娘。

老旦：扮演老年女性，人物形象以慈祥、善良、貞潔、威嚴為主。如《打龍袍》的李后、《李逵探母》的李母。

彩旦：也叫「丑旦」、「丑婆子」、「彩婆子」，扮演滑稽或奸猾的女性角色，這類角色多由丑角來演的，用來諷刺自作聰明的人。像《西施》中的東施、《拾玉鐲》裏的劉媒婆。

青衣　　　　　花旦

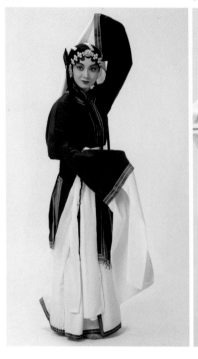

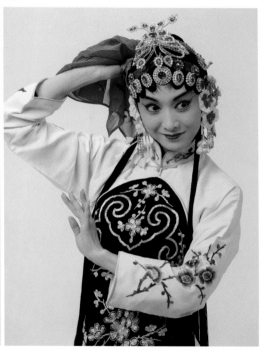

老旦

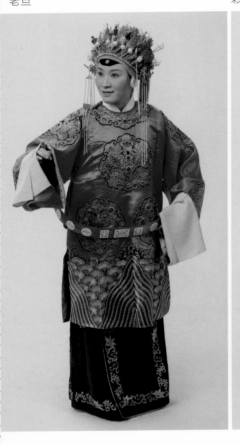

彩旦

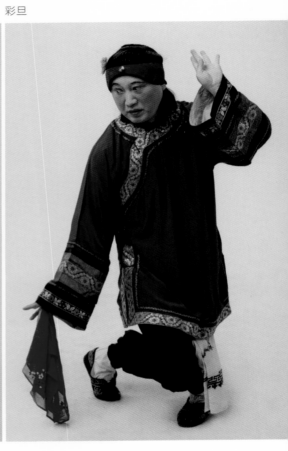

武旦

刀馬旦

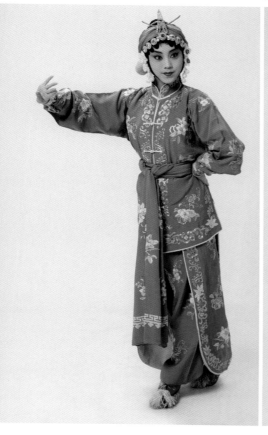

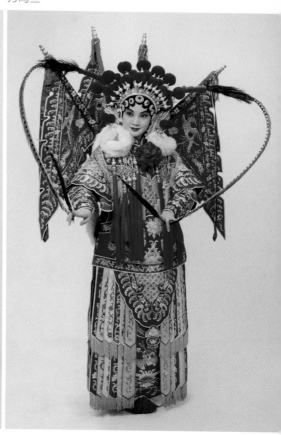

濃重墨彩的淨行

「淨」是戲曲表演行當類型之一，俗稱「花臉」。臉上勾勒臉譜，音色洪亮，表現性格豪邁或粗獷的人物形象。花臉大致分為三種類型。

銅錘花臉：又稱「正淨」，多扮演剛正不阿、忠心耿耿、文武皆善的元帥、大臣等正面形象的人物。如《鍘美案》中的包拯。

銅錘花臉

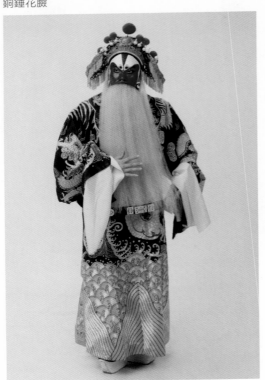

　　架子花臉：又稱「副淨」，即扮演性格魯莽、武藝高強、愛打
抱不平的人物形象，也扮演陰險狡詐、老謀深算的反面角色。如魯
智深、李逵、竇爾墩、曹操等。

　　武花臉：又稱「武二花」或「摔打花臉」。大多扮演武藝高強、
行俠仗義或性格殘暴的大將、綠林好漢以及神妖等。如《白水灘》
中的青面虎、《挑滑車》中的黑風利等。

架子花臉 武花臉

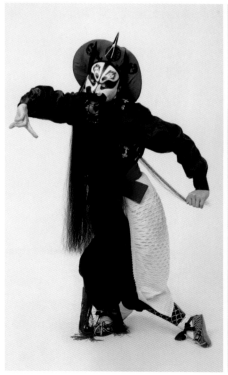
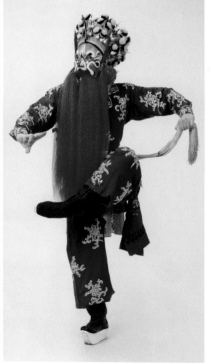

插科打諢的丑行

　　「丑」行，俗稱「小花臉」。因化妝時在鼻樑上抹一小塊白粉，以顯得滑稽可笑。丑的表演程式不像其他行當那樣嚴謹，但有自己的風格和規範，如「矮子功」等。丑行只是外形滑稽，並不是真的醜陋，丑行既可以扮演善良風趣的好人，也可以扮演十惡不赦的壞人。丑行分為「文丑」、「武丑」兩大類。文丑，多扮演幽默詼諧的人物，像《蘇三起解》中的崇公道；武丑，又稱「開口跳」，多扮演擅長武藝動作靈活的男性人物，像《三岔口》中劉利華。

　　丑行的演員，很少演主角，但是戲中絕對不能沒有他們。無論情節是歡樂的，還是悲傷的，只要有丑角在舞台上，就能牽動起觀眾的情緒，以插科打諢的動作為戲曲舞台增添了無數的歡聲笑語。

文丑

武丑

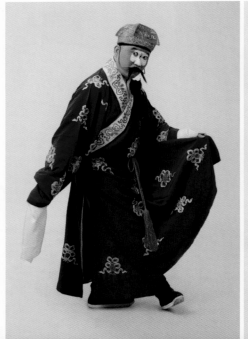
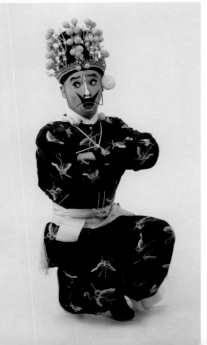

以少勝多的龍套

除了生、旦、淨、丑四大行當外，「龍套」也是戲曲舞台上重要的一部分。他們就像是電影、電視劇裏面的群眾演員，毫不起眼。但是你可別小看了他們，龍套不同於舞台上的零碎人物，而是以整體出現，一般以四人為一「堂」。在舞台上用一堂或兩堂龍套，以表示人員眾多，具有烘托聲勢的作用。龍套雖小，卻包羅萬象，光龍套的隊形就有幾十種。龍套手拿水旗，上下翻動，表示波濤洶湧；手拿風旗，左右搖晃，表示狂風驟雨；幾個人在舞台上跑幾趟，就可以表示千軍萬馬的場面。

除了戲曲，現在很多行業都把擔任不重要角色、跑雜幫忙的事情稱為「跑龍套」。例如周星馳、劉德華在成名前，也曾在一些電影電視劇中跑過龍套呢！

戲曲香港站 ·····················

傳統粵劇使用包括末、淨、生、旦、丑、外、小、貼、夫、雜的「十大行當」，到 1920 至 1930 年代，受到減少經營成本和西方電影的影響，產生以「男、女主角」和「男、女配角」主導，輔以「丑生」和「老生」的新制度，把十大行當歸納為文武生、正印花旦、小生、二幫花旦、丑生、老生，合稱「六柱」，即「六枝台柱」的意思。在演出時，每「柱」必須運用「跨行當」的藝術。例如，「文武生」和「小生」是「小武」和「小生」、甚至「丑生」的結合；「正印花旦」和「二幫花旦」是「青衣」、「花旦」和「刀馬旦」的結合；「丑生」是「丑」、「丑旦」、「老生」、「老旦」的結合；「老生」是「老生」、「老旦」、「花臉」的結合。

你知道嗎？. .

　　在封建社會，戲曲舞台上的旦角幾乎都是由男性扮演的。男旦又稱「乾（音：虔）旦」，是與女性旦角演員相對來講的。男旦是京劇以及其他許多劇種曾經普遍存在的現象。由於大眾普遍認為男女演員同台表演情愛故事，有傷道德風化，故清朝政府嚴禁男女同台演出。直至民國之後，這一禁令才逐漸取消。在此之前戲班只能用容貌、身材姣好的男性來充當和扮演女性角色。男旦無論在唱腔、念白、做工、武打方面都力求神似於女性，通過對女性的觀察和模仿，生動形象地外化出女性玲瓏窈窕的體態特徵，「不似女人，勝似女人」。

　　被譽為中國「四大名旦」的梅蘭芳、程硯秋、尚小雲和荀慧生都是男性。

· 考考你 ·

張宇是個活潑好動的男生，平時最愛扮鬼臉，做出一些滑稽的動作惹得同學們哈哈大笑。請問張宇同學在戲曲中應該屬於哪個行當？

A. 生行　　　　　B. 旦行　　　　　C. 丑行　　　　　D. 淨行

下列人物造型圖中，屬於淨行的是：

A.　　　　　　　　　B.　　　　　　　　　C.

第三章
精湛的
技巧程式

戲曲的興盛離不開演員精湛的演技，唱、念、做、打是戲曲演員表演的四種基本功，而「四功」的好壞又取決於演員們對「五法」的嫻熟程度。

第一節

「四功」

「台上一分鐘，台下十年功」，戲曲演員們在不斷的實踐中，摸索着更加適合戲曲藝術的表演手段。

節奏鮮明的唱腔

首先，戲曲是一門聲音的藝術，「唱」是戲曲重要的表現方法之一。我們通過嘴巴說出動人的話，而這些話被賦予了旋律後，就變成了動聽的歌曲；當歌曲配合着舞蹈身段開始演繹故事，就變成了「戲」。戲曲中的唱腔不是單純地演唱，而是穿插在戲曲表演中，表現人物的喜怒哀樂，塑造一個個鮮明的人物形象。

在戲曲中，不同的行當，演唱風格也各不相同。京劇生行中，老生用真嗓演唱，具有深沉、穩重的特點；小生用假嗓演唱，聲音尖且亮。在京劇旦行中，青衣、花旦用假嗓演唱，來展現青衣端正細膩、花旦活躍潑辣的特徵；老旦用真嗓，具有蒼勁持重的特點。花臉演唱用寬音或假音，具有粗獷豪放的特徵。丑在演唱上，則以滑稽戲謔，調笑詼諧為主。

　　有時候我們不喜歡聽戲曲，覺得一句話要唱好久。如果可以耐心聽完，就會發現戲曲中的唱腔別有一番風味。根據劇情的需要，唱腔可長可短，可快可慢，節奏鮮明，聲情並茂，韻味十足。有時候，一句唱詞就講了一個動聽的小故事。

看一看，學一學 ..

<div align="center">

京劇《紅燈記》選段

（白）

奶奶您聽我說！

我家的表叔數不清，沒有大事不登門。

雖說是，雖說是親眷又不相認，可他比親眷還要親。

爹爹和奶奶齊聲喚親人，這裏的奧妙我也能猜出幾分。

他們和爹爹都一樣，都有一顆紅亮的心。

</div>

《紅燈記》劇照

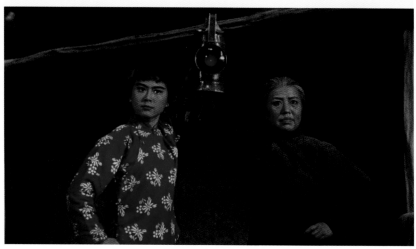

 看一看，學一學 ．．．．．．．．．．．．．．．．．．．．．．．．．

越劇《紅樓夢》選段

寶玉：　天上掉下個林妹妹，
　　　　似一朵輕雲剛出岫。

黛玉：　只道他腹內草莽人輕浮，
　　　　卻原來骨格清奇非俗流。

寶玉：　嫻靜猶如花照水，
　　　　行動好比風拂柳。

黛玉：　眉梢眼角藏秀氣，
　　　　聲音笑貌露溫柔。

寶玉：　眼前分明外來客，
　　　　心底卻似舊時友。

《紅樓夢》劇照

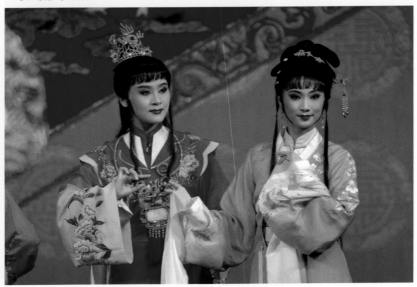

 看一看，學一學 ‧‧‧‧‧‧‧‧‧‧‧‧‧‧‧‧‧‧‧‧‧‧‧‧‧‧‧‧‧‧‧‧‧‧‧‧

豫劇《花木蘭》選段

劉大哥再莫要這樣盤算，你怎知村莊內家家團圓？

邊關的兵和將有千萬萬，誰無有老和少田產莊園？

若都是戀家鄉不肯出戰，怕戰火早燒到咱的門前。

劉大哥講話理太偏，誰說女子享清閒？

男子打仗到邊關，女子紡織在家園。

白天去種地，夜晚來紡棉，

不分晝夜辛勤把活幹，將士們才能有這吃和穿。

你要不相信哪，請往這身上看。

咱們的鞋和襪，還有衣和衫，這千針萬線都是她們連哪。

許多女英雄，也把功勞建，為國殺敵，是代代出英賢，

這女子們，哪一點兒不如兒男？

《花木蘭》劇照

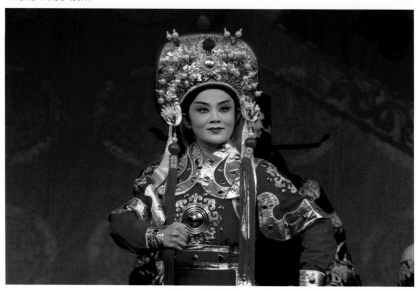

 看一看，學一學 ··

京劇《鍘美案》選段

包龍圖打坐在開封府，
尊一聲駙馬爺細聽端的。
曾記得端午日朝賀天子，
我與你在朝房曾把話提，
說起了招贅事你神色不定，
我料你在原郡定有前妻，
到如今她母子前來尋你，
為甚麼不相認反把她欺？
我勸你認香蓮是正理，
禍到了臨頭悔不及。
駙馬不必巧言講，現有憑據在公堂。
人來看過了香蓮狀，駙馬爺近前看端詳。
上寫着秦香蓮三十二歲，狀告當朝駙馬郎，
欺君王，瞞皇上，悔婚男兒招東床，
殺妻滅子良心喪，逼死韓琪在廟堂，
將狀紙壓至在爺的大堂上，
咬定了牙關你為哪樁？

韻味十足的念白

如果一齣戲，從頭到尾都在唱，那可太枯燥啦。戲曲中除了「唱」之外，還有「念白」。念白與我們讀課文時的朗讀不一樣，戲曲的念白是非常有韻味的。雖然不像唱腔那樣，有音樂在伴奏，但是念白也同樣具有音樂性和旋律性。有時候念白要唸得好，比唱腔還難學呢！

在戲曲表演中，念白與唱腔是相輔相成的，對人物情感的表達起到至關重要的作用。像《四郎探母》中的楊延輝的上場引子「金井鎖梧桐，長歎空隨一陣風」，前半句是念白，後半句是唱詞，這樣念唱結合，更能表現人物的內心情感。

念白大致分為「韻白」、「散白」。韻白是經過加工過的舞台語言，與日常說話有區別，更像是唱歌；而像很多劇目中的京、白、蘇白、山西白等「方言白」，都屬於散白，與日常生活中的語言類似。

戲曲知多點

千斤話白四兩唱

戲曲界用「千斤話白四兩唱」這句行話，來說明在戲曲表演中，念白佔有非常重要的地位。但是並不是說明「念」比「唱」重要，這裏的「千斤」和「四兩」是用了誇張的對比手法，來糾正人們輕視念白的觀念。

看一看，學一學 ‧‧‧‧‧‧‧‧‧‧‧‧‧‧‧‧‧‧‧‧‧‧‧‧‧‧‧‧‧‧

京劇《賣水》選段

清早起來菱花鏡子照， 梳一個油頭桂花香，
臉上擦的桃花粉， 口點的胭脂杏花紅。
紅花姐，綠花郎。
幹枝梅的帳子、象牙花的床，
鴛鴦花的枕頭床上放， 木樨花的褥子鋪滿床。

惟妙惟肖的做功

戲曲演員在舞台上的一舉一動，都與生活中不太一樣，他們的身段、表情、氣派都是表演的一部分，都稱為「做」。在舞台上演員要通過身段來表現人物，創設場景。

戲曲具有虛擬性的特徵，很多場景和道具在舞台上都不是真實存在的，需要演員通過動作表現出來。比如舞台上沒有門，演員就通過舞蹈化的程式動作，表現出開門，讓觀眾相信舞台上真的有一扇門。

演員還會利用自己身上的服裝、手裏的道具等來表現人物形象，比如手絹功、長綢舞、水袖功等，因為戲曲做功對身體柔韌性和協調能力有一定的要求，大部分戲曲演員從很小就開始訓練了。

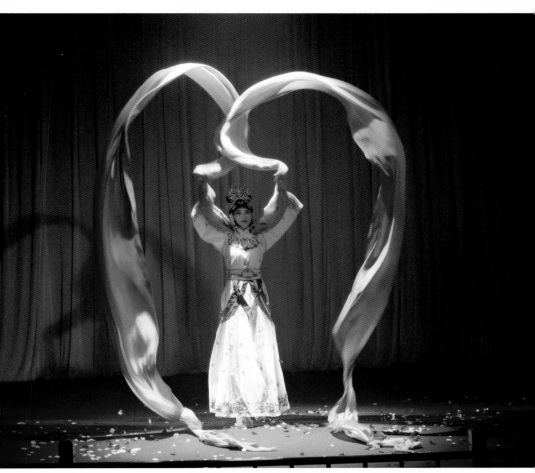

《天水散花》中的長綢舞

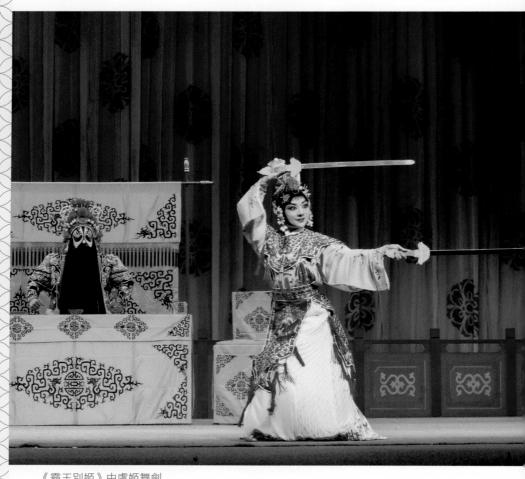

《霸王別姬》中虞姬舞劍

精彩紛呈的武打

「打」，是武術的舞蹈化，是生活中打鬥場面的高度藝術提煉。一般分為「把子功」和「毯子功」。把子功，包含演員徒手對打的「手把子」，也指演員使用長短兵器，例如刀槍劍戟模擬比武或戰鬥的基本功。表演的時候，上身的動作和腳下的步伐統一配合，雖然不是真的在比武，但是一招一式都精彩紛呈。

另一種是毯子功，因為演出時各種筋斗翻跳不能超越舞台地毯的範圍，練習時為了不受傷，也都是在毯子上練習的，因此得名。演員全憑自身動作展現，主要有前橋、後橋、撲虎、虎跳、小翻等，非常考驗演員們的柔韌性和腰腹力量，難度很大。

對打

戲曲香港站 ·

　　香港粵劇的武場身段分「南派」和「北派」。「南派」是粵劇的傳統身段，用高邊鑼、大鈸等樂器伴托。除用「把子」（道具兵器）之外，徒手的搏擊以「短打」為主，功夫硬橋硬馬，均源自少林拳；因雙方爭持時每每四手相連，狀似一道橋，故統稱「手橋」。1920 至 1930 年代開始，藝人從京劇移植過來的武場身段稱「北派」，以打把子為主，用京劇鑼鈸等樂器伴托。

· **考考你** ·

 1

中國戲曲的四大藝術手段是：

A. 說、學、逗、唱

B. 唱、念、做、打

C. 吹、拉、彈、唱

D. 琴、棋、書、畫

答案：1.B

第二節

「五法」

「五法」指的是手、眼、身、法、步，這是戲曲演出的基本原則，也是戲曲演員們的重要基本功。

手

戲曲演員的手也有一套功夫，「手」指的是手勢，在舞台上，演員們手的每一個動作都有規範，具備高超的技巧，同時還可以表現人物的內心世界。例如，柔美的旦行經常使用蘭花指；豪放的武生，通常手指並攏，而淨行五指有力地分開。

梅蘭芳的手勢

 你知道嗎？

梅蘭芳的手勢已經到了出神入化的境界，雖然梅蘭芳是一名男性，但是他手部動作姿態的展現，可是要比很多女性的手還要嬌柔美麗。1930年和1935年，梅蘭芳先後率領劇團去美國和蘇聯演出，演出期間受到外國觀眾的一致好評，引起了極大的轟動。令人驚奇的是，無論是美國觀眾，還是蘇聯觀眾，都對梅蘭芳的手產生了濃厚興趣，大家對梅蘭芳在演戲過程中的手勢津津樂道，驚呼這是「醉人的美」。

眼

　　眼睛是心靈的窗戶，通過一個人的眼睛可以看出他當下的心理活動；而人的喜怒哀樂也都可以通過眼睛來表達。戲曲總結了一整套用眼的技巧，在舞台上活靈活現地表現人物。演員的眼神有：「笑眼」、「怒眼」、「醉眼」、「羞眼」等。

身

　　「身」是指身段。在舞台上演員的身體就是一個統一的整體，有起、落、退、縱等多種身法，表演時一定要協調統一，講究造型美和形體美。

《野豬林》中林沖不畏強權、剛毅的眼神

老生雙手恭請式

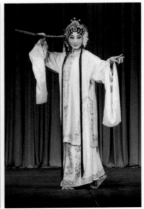

旦角望式

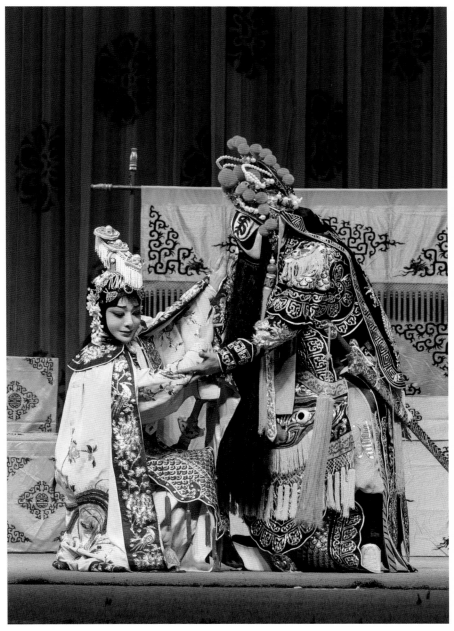

《霸王別姬》中虞姬含淚拜別項羽

步

　　「步」是指演員們台步的步法，不同的行當，步法也相應不同。人們常說「先看一步走，再聽一張口」。人物出場，通常要先走到台中央，再來一個「亮相」。通過這幾步走，就能看出功力如何了。像旦角行走，多是體態輕盈，溫柔嫵媚，款款而行；老生和花臉則要四平八穩；武生走起來呢，則要有大步流星的豪邁氣勢。

許仙邁步登船

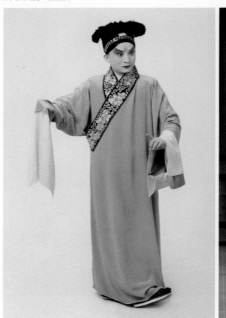

王寶釧出寒窰

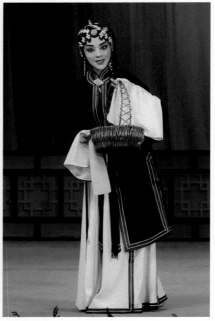

法

　　「法」是手、眼、身、步幾種表演技術的規範與方法，是戲曲舞台表演所不能違背的規矩和法則，是演員在舞台上展現戲曲程式性和寫意性的技法。

　　例如舞台上經常使用「欲擒先縱」的方法，欲揚先抑、欲左先右、欲快先慢、欲進先退等，使需要強調的東西，表現得更加突出。

起霸中的「雲手」程式　　　　　　　　　　叼羽

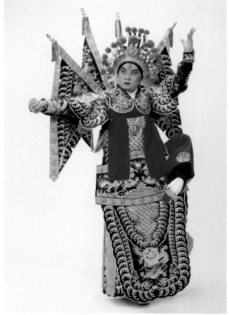

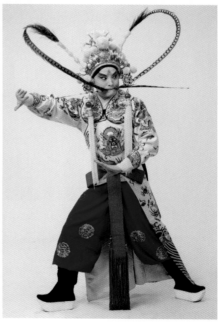

戲曲知多點

手無虛指，目不空發

在戲曲表演中，戲曲演員手指向的地方和眼睛看到的地方一定要有目的性，不能在舞台上亂指亂看，強調手和眼的協調一致。

口傳心授

指師徒間以口頭傳授知識，尤其是在舊戲班裏，師父教導徒弟大都用口傳心授的方式。因為古代的戲曲藝人文化程度不高，很多人連字都不認識，所以師父怎麼教給自己，自己就再怎麼教給徒弟。另外，戲曲是一門集「四功」、「五法」於一身的表演藝術，不是通過看書就能掌握的。

· 考考你 ·

下面選項中，關於戲曲「五法」中的「法」，
最恰當的解釋是：

A. 戲曲表演的一些方法和原則

B. 書法

C. 戲曲生存的法則

D. 師傅對不聽話的徒弟懲罰的辦法

答案：1. A

第三節

戲曲表演特技

　　第一次觀看戲曲的人，或許不會被情節感動，被唱腔感染，但是一定會被戲曲中精彩的表演特技所吸引。戲曲中的表演特技，是唱念做打中「做」和「打」的部分，例如水袖功、帽翅功、矮子功、甩髮功、髯口功等，不勝枚舉。

水袖功

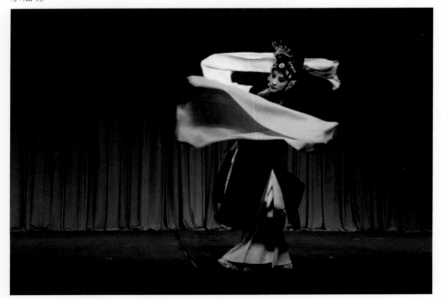

剛柔並濟的水袖功

　　水袖功是外化人物內心世界的一種藝術手段，袖子很長，舞動起來像水波在蕩漾，有甩、撣、撥、勾、挑、抖、打、揚、撐等幾十種技巧，是手勢的延長和放大。在演員們的手中，水袖彷彿能夠脫離地球引力似的，可以在空中任意飛舞，表現演員內心的高興和悲傷。你可別小看了這柔和似水的水袖，因為袖子很長，沒有着力點，舞起來可是非常費力的。如京劇《失子驚瘋》中的胡氏，就是通過水袖功展現孩子丟失後震驚瘋狂的狀態。

顫動自如的帽翅功

　　「帽翅功」又稱「耍帽翅」，多用來表示人物狂喜、激動、慌亂等心情。在戲曲中，古代官員頭上會戴一頂紗帽，紗帽兩邊突出的就是帽翅。表演的時候，演員的腦袋是不允許晃動的，只讓兩邊或單獨一邊的帽翅有節奏地顫動，由脖頸及後腦勺控制，這可是非常考驗功力的。耍帽翅的時候，演員的腦袋上彷彿安裝了一個隱藏的開關，可以迅速開啟和停止，動作收放自如，特別了不起。例如蒲劇、晉劇《徐策跑城》中的徐策耍帽翅的一段，就非常的精彩。

滑稽幽默的矮子功

演員化身小矮人進行人物的表演功法，多用於丑角行當，表現劇中身材矮小或者身體殘疾的人。「矮子功」不是真由矮個子演員來扮演，即使上台表演的演員個子真的不高，也要按照矮子功的表演方式：蜷蹲腿、腳後跟踮起、上身直立、用前腳掌走路，並始終保持下蹲的姿態（感興趣的同學可以自己嘗試一下）。《連環套·盜鈎》中，朱光祖深夜潛入連環寨，盜取竇爾敦雙鈎時，就是用矮子功來表現的。

動感十足的甩髮功

生、淨、丑、老旦都會通過「甩髮功」（又稱「掏水髮」）來表現受了刺激之後的樣子。男性角色會把真人的頭髮綁在一起，固定在腦袋上，像女生梳起的高高的馬尾辮；女性角色在左側留一縷頭髮。甩髮功包括甩、揚、帶、閃、盤、旋、沖等多種甩法，方向又有左、右、前、後和繞圓圈，用來表示精神受到強烈刺激後的心理反應，如《打棍出箱》中的范仲禹，便是以甩髮來表現角色的瘋癲。

生動形象的髯口功

在戲曲中把演員的鬍子稱為「髯口」。演員們的髯口可不是黏上去的，不然一大把鬍子黏在嘴巴上，既不美觀，也不方便表演，還有唱着唱着掉下來的危險。所以戲曲舞台上的髯口，都是用鐵絲或者銅絲，加上毛髮等材料製作的，用的時候直接掛在耳朵上就可以了。

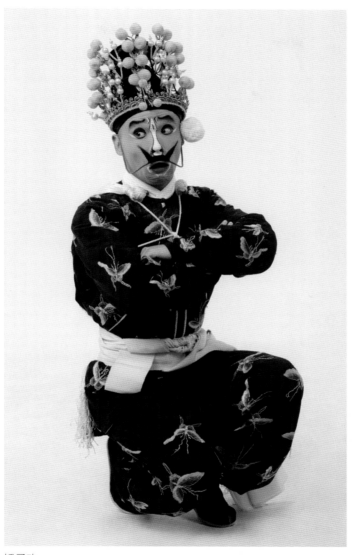

矮子功

　　髯口功同樣有一系列的動作展現，例如捋髯口、抖髯口、拋髯口、甩髯口、推髯口等。我們可以想像一下，如果爸爸有一把濃密的鬍子，那麼當我們犯了錯誤之後，爸爸捋鬍子，表示我們犯的錯誤還可以被原諒；但是當爸爸氣得發抖，連鬍鬍都顫動起來的時候，那我們就要抓緊機會逃走了。戲曲表演也是這樣，通過髯口功表現人物的內心活動。

戲曲知多點

戲無情不動人，戲無理不服人，戲無絕不驚人

　　一齣戲如果演員沒有全身心地投入，表達出自己的真情實感，就無法感動觀眾；沒有合乎情理的故事安排，就沒有辦法使觀眾信服；沒有精湛絕妙的技藝，就沒有辦法讓觀眾感到驚奇。所以一齣戲想要被人們接受和認可，既要有真摯的情感、入情入理的情節安排，還要有令人叫絕的技巧。具備了這些條件，角色在舞台上就被演活了。

．考考你．

下面哪一項不屬於戲曲的基本功？

A. 水袖功　　　　B. 扇子功　　　　C. 髯口功　　　　D. 手絹功

矮子功大都由哪個行當扮演？

A. 生行　　　　B. 旦行　　　　C. 丑行　　　　D. 淨行

第四章

絢麗的
戲曲舞美

戲曲藝術的美是絢爛多姿的。在戲曲舞台上，從人物的服裝造型到砌末道具，無一不向人們展示着戲曲藝術的獨特魅力。

第一節

漂亮的服飾

演員們在舞台上穿着各式各樣的服裝，有的雍容華貴，有的英姿颯爽，各有各的美。人們在欣賞優美的唱段、精彩的程式動作時，也會被絢麗多彩的服飾深深地吸引。這些衣服，雖然沒有嘴巴，可是卻會「說話」呢！

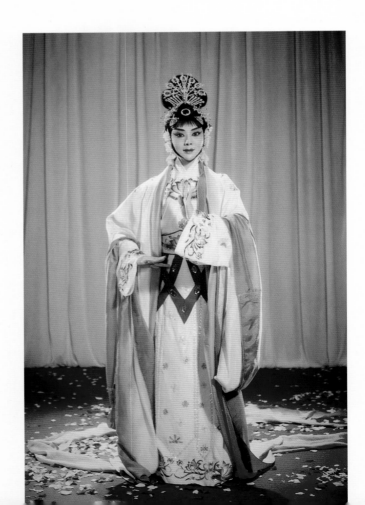

種類繁多的戲曲服飾

戲曲中人物的服裝造型，會根據人物的年齡、身份、性格、地位、文武官職而定。有時候，通過一個演員穿甚麼樣的服裝，就能猜出來他／她在劇中的身份地位，所以，即使服飾沒有語言能力，也能和我們進行交流。

戲曲服飾以明代服裝為基礎，在參考漢、唐、宋代服裝的同時，吸收清代服裝造型和圖案設計而成，它不受朝代、季節和地域的限制，具有高度寫意特徵。早期的戲服多用呢、布等材質，後來主要用緞、綢等絲織品。

戲衣上的裝飾物主要有龍、鳳、鳥、獸、魚、花卉、雲紋、水紋、八寶紋等。同一種樣式的裝飾物也有不同的姿態，例如龍就有坐、散、遊、團之分。

雲紋

水紋

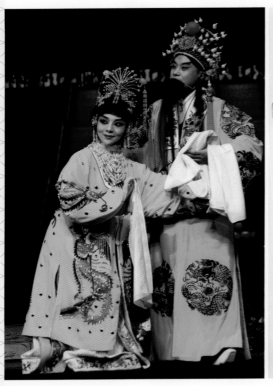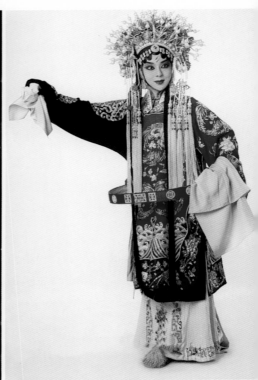

不同的戲曲服飾

井井有條的服飾規制

　　戲曲服裝種類繁多，有時候，一個角色就有好幾套服飾，如果把衣服和鞋帽等胡亂堆放在一起，不僅不好找，還會對它們造成傷害。如果戲馬上就要開演了，演員們還在後台東翻西找的，那可就要誤大事了。所以戲曲藝人在長期的實踐中，總結了一整套的收納方式，將它們分門別類地放置在特定的衣箱中。

大衣箱

　　戲曲演員所穿的文服統稱「大衣」，放文服的衣箱叫作「大衣箱」，而蟒、帔、褶子、旗裝等都放在大衣箱。

蟒袍

　　蟒袍有「男蟒」、「女蟒」之分。男蟒主要是帝王將相的公服；女蟒與男蟒相比，要較短些，上面繡着龍鳳，為后妃、貴妃、女將所穿。一般說來，皇帝穿黃色蟒袍，臣僚所穿以紅蟒為貴重；性格粗豪者服黑蟒、藍蟒；年輕俊雅者服白蟒、粉色蟒，年長者服古銅色或香色蟒；文官多穿團龍蟒，武將多穿大龍蟒。無論穿男蟒、女蟒，都要腰圍玉帶。

「海水江崖」

是指在戲服下擺所繡的類似於浪花與岩石的圖案。波濤翻捲的海浪上挺立着岩石，寓意「福山壽海」。海水意指海潮，「潮」與「朝」同音，是古代官服的專用紋樣。

男蟒

女蟒

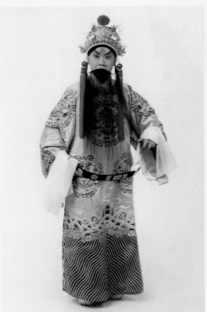

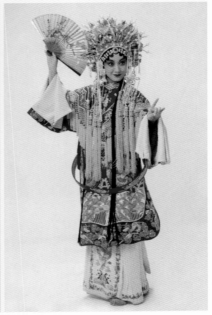

官衣

　　中級以下的文官公服，樣式與蟒同，圓領大襟，無滿身紋繡，只在胸前和後心有方形補子各一塊，上繡仙鶴等飛禽，顏色有紫、紅、藍、黑等。一般紅、紫色的官衣為高。男官衣腰圍玉帶，女官衣束軟帶或繫絲條。

帔

　　帔是帝王、官吏、士紳及其眷屬在家居場合所穿的便服，分男帔、女帔，樣式基本相同。若夫妻同時出場，一般穿花紋、顏色相同的帔，叫「對帔」。

官衣

帔

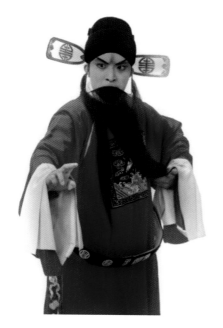

男褶子

女褶子

褶子

　　這是台上用途最廣的服裝，「男褶」一般寬領、斜挎繫帶，「女褶」一般為齊襟。它一般是長袖加短袖的形式，文武、貴賤、男女、老少均可穿，主要分為花褶子和素褶子兩大類。

戲曲知多點 ·········

「富貴衣」，黑色褶子上打滿了各色補丁，是窮困潦倒的角色所穿的衣服。但為甚麼這麼貧困要叫作富貴衣呢？有句老話「否極泰來」，指的是事情凡是壞到了極點，就會向好的方面發展了。所以，戲曲裏稱其為「富貴衣」。

旗裝

戲曲舞台上的旗裝，是根據滿人婦女的服飾設計的。在戲曲舞台上，穿旗袍完全不限於清代的戲，凡是扮演漢族以外的一些民族的婦女，不管甚麼時代，都可以穿旗裝。例如《四郎探母》中的鐵鏡公主和蕭太后，雖然不是清朝，但是穿的卻是旗裝。

二衣箱

戲曲角色所穿的武服，統稱「二衣」，放置武服的衣箱被稱為「二衣箱」。所有武職、兵丁、武林人物的服裝、靠以及箭衣、馬褂、短打衣等放置於二衣箱。

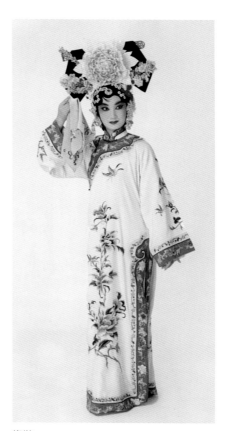

旗裝

靠

　　即鎧甲，「靠」是武將的戎裝，分「男靠」、「女靠」。靠的顏色和蟒一樣，也是十分複雜的。穿甚麼顏色的靠，與角色的扮相、臉譜、身分、年齡、性格，都有一定的聯繫。

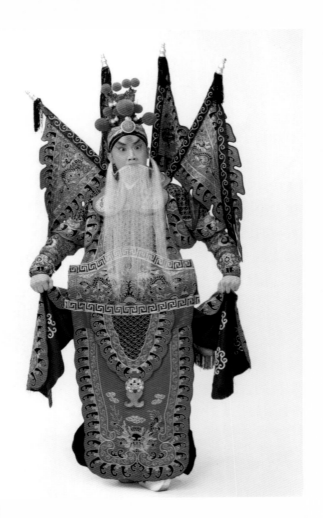

男靠

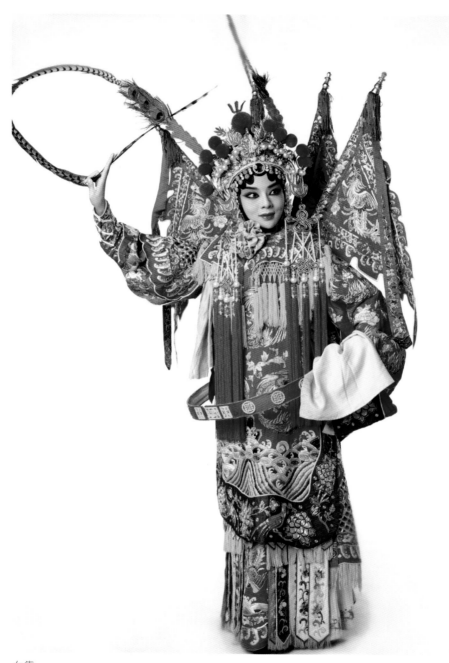

女靠

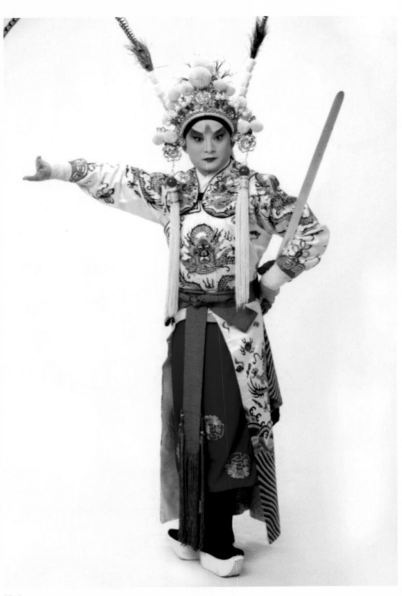

箭衣

箭衣

上到皇帝、大臣，下到一般武士、綠林好漢都可穿。分為龍箭、花箭、素箭。龍箭為皇帝及高級將領穿用；花箭為一般武將穿用；素箭有黑、藍等顏色，為公差、老軍穿用。

三衣箱

專放戲曲角色所穿的水衣、胖襖、護領、彩褲、靴鞋等。同時還放有短刀、腰刀、寶劍、馬鞭、枷棒、刑法、令箭、印盒、酒杯、酒斗、筆硯等小道具。

旗包箱：京劇演出所用的道具統稱「旗包」，因此放置道具的箱子，稱為「旗包箱」，俗稱「寶箱」或「雜箱」，刀槍把子及其他大大小小的道具，都會放在旗包箱裏。

盔頭箱：京劇角色所戴的帽，統稱「盔頭」，放置盔頭的箱子稱為「盔頭箱」，也稱「帽箱」。盔頭箱包括木箱、圓籠、竹筒等容器，木箱用來放巾、髮、髯口，圓籠放置盔帽，竹筒用來放置雉尾翎。

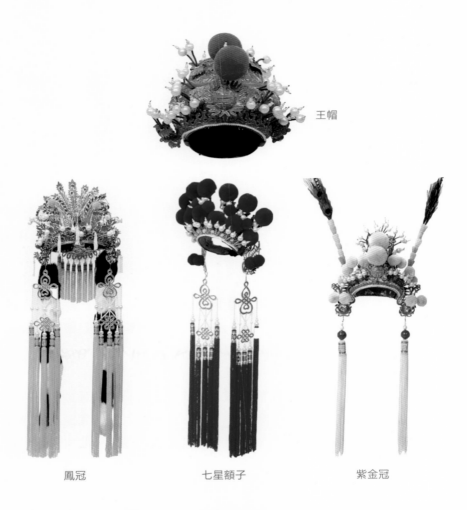

王帽

鳳冠　　　　　七星額子　　　　紫金冠

　　王帽：專為扮演皇帝臨朝所戴的盔頭，如《上天台》中的劉秀、《龍鳳呈祥》的劉備等。「紫金冠」，用於武藝高強的年少將領和皇太子，如《群英會》之周瑜。「昭君盔」，王昭君出塞時所戴。「七星額子」，具有武藝的女將所戴，如《穆柯寨》之穆桂英、《樊江關》之樊梨花。「鳳冠」，身份地位較高的王后、貴妃、公主所戴，如《貴妃醉酒》中的楊貴妃。

 塗一塗，畫一畫 ···

為下面的鳳冠塗上自己喜歡的顏色吧！

 塗一塗，畫一畫 ⋯⋯⋯⋯⋯⋯⋯⋯⋯⋯⋯⋯⋯⋯⋯⋯⋯

為下面的帥盔塗上自己喜歡的顏色吧！

你知道嗎？

戲曲演員在後台是不能隨意坐的，他們的座位按照行當來劃分，坐哪裏都是固定的。旦角坐大衣箱；生行坐二衣箱；淨行坐盔頭箱；末行坐旗包箱；武行、上下手坐把子箱；丑行可隨便坐。為甚麼丑行特殊？一種說法是唐玄宗曾演過丑角，所以丑角地位極高，可以隨意坐；還有種說法是因為丑行所扮演的角色，生旦淨末各行都有，所以他們可以隨意坐。

戲曲知多點

行頭

「行頭」，一般是指戲曲舞台上服裝、鞋帽等穿戴配飾之物。

寧穿破，不穿錯

戲曲演員在舞台上的穿着應當遵從「寧穿破，不穿錯」的原則。有些戲服，儘管破舊一些，但是符合劇情和人物形象，不能因為想要在舞台上炫耀，而一味追求新奇、艷麗的服裝。

鄭法祥是著名京劇演員，他在上海齊天舞台演出《西遊記》的時候，投資者買了全新的孫悟空服裝，想要依靠華麗的行頭招攬觀眾。但因為不符合所扮演的角色，所以被鄭法祥拒絕，鄭先生還是穿了原來的舊服裝。

．考考你．

戲曲馬上就要開演了，演員會穿甚麼服裝上台？

A. 隨便拿一件，自己喜歡就好

B. 符合人物身份地位的戲服

C. 光鮮亮麗但是不符合人物形象的戲服

D. 穿自己平時穿的衣服就可以了

在戲曲後台，丑角演員不能坐在哪裏？

A. 都可以坐，不受限制

B. 大衣箱

C. 盔頭箱

D. 二衣箱

第二節

多變的臉譜

同學們喜歡各種各樣的面具：可愛的小白兔、威風的大老虎、活潑的孫悟空。彷彿帶上甚麼樣子的面具，就具備了甚麼樣的性格。戲曲演員們臉上的「面具」卻不是戴在臉上的，而是用水彩或者油彩在臉上勾畫出來的，圖樣形式各異，更加令人着迷。

戲曲行當中，生、旦的化妝，是略施脂粉，被稱為「俊扮」，人物個性主要靠表演、服裝等方面表現；而臉譜化妝，主要是用於淨、丑兩個行當。

臉譜是人物性格的外化表現，淨、丑角色，都是因人設譜，一人一個譜式，所以有多少淨、丑角色，就有多少譜樣，沒有完全相同的。讓我們一起變身戲曲化妝師，創作出屬於自己的戲曲臉譜吧！

第一步 畫臉型，定五官

每個人的臉型和五官，都是不相同的，就算是雙胞胎，也會有着細微的差別。演員們站在舞台上，代表的就是戲曲人物的形象。通過線條的勾畫，甚至可以彌補演員本身臉型或者五官的缺陷。快點動手畫一張自己喜歡的臉型吧，可以把自己樣子畫上喔！

第二步 添圖案

畫好了臉型和五官，接下來就可以給自己心目中的人物形象勾畫出漂亮的臉譜圖案。

戲曲臉譜經過了大膽的誇張和變形，但這種誇張和變形又是按照一定的方法創造的，而不是隨意地在臉上塗抹顏色。通過對點、線、色、形有規律地組織排列，形成不同的造型，從而創作出各式各樣的臉譜。

從臉譜的構圖上，可以分為：

整臉，臉部的化妝顏色基本上是一個色調，只在眉、眼部位有變化。

六分臉，又稱「老臉」，腦門上的立柱紋與眼部以下部位均畫成同一種顏色，上下形成四六分的形式，故稱「六分臉」。

三塊瓦臉，以一種顏色作底色，用黑色勾畫眉、眼、鼻三窩，分割成腦門和左右兩頰三大塊，形狀像三塊瓦一樣。

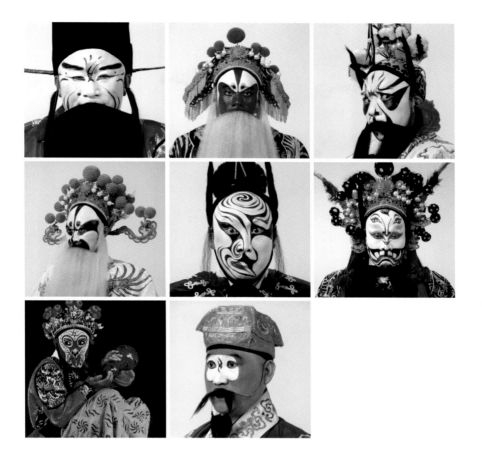

左 / 整臉　　　　　　中 / 六分臉　　　　　　右 / 三塊瓦臉

左 / 十字門臉　　　　中 / 歪臉　　　　　　　右 / 神怪臉

左 / 象形臉　　　　　中 / 小花臉

十字門臉，從額頂到鼻尖畫一「通天立柱紋」，兩眼窩之間以橫線相連，交叉形成十字形，故命名「十字門臉」。

歪臉，構圖、色彩不對稱。

神怪臉，表現神、佛以及鬼怪形象。

象形臉，將鳥獸整體或局部特徵圖案化後，勾畫於臉上。

小花臉，人物臉面中心畫一塊白。

為你心中的形象選一個合適的圖案吧！

第三步　塗顏色

臉譜五顏六色，每種顏色其實都有非常大的區別，不同的顏色代表着不同的意義。

紅色：代表忠貞、英勇的人物性格，如關羽。
藍色：代表剛強、驍勇、有心計的人物性格，如竇爾敦。
黑色：代表正直、無私、剛直不阿的人物形象，如包拯。
白色：代表陰險、疑詐、跋扈飛揚的人物形象，如曹操。
綠色：代表頑強、暴躁的人物形象，如青面虎等。
黃色：代表驍勇、凶猛的人物，如宇文成都、典韋。
紫色：代表剛正、穩健、沉着的人物，如《魚腸劍》中的專諸。
金色、銀色：代表各種神怪形象、英勇無敵的將帥，如二郎神。

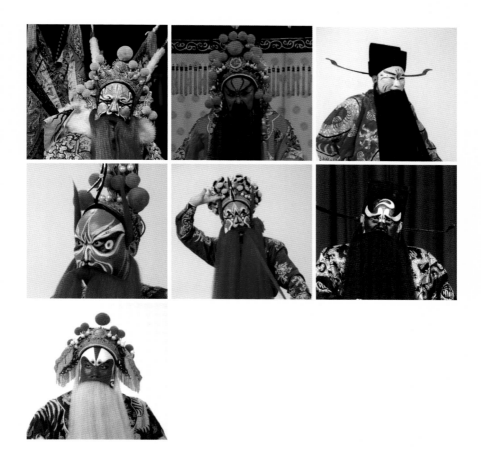

左 / 二郎神扮相（網絡圖片）　　中 / 紅臉：關公扮相　　　右 / 二郎神扮相（網絡圖片）

左 / 藍臉：竇爾敦扮相　　　　　中 / 綠臉：青面虎扮相　　右 / 黑臉：包公扮相

左 / 紅臉：《二進宮》
　　中徐延昭扮相

 塗一塗，畫一畫 ·

快為你們的臉譜塗上鮮艷的顏色吧，一個只屬於
你的臉譜就誕生了！

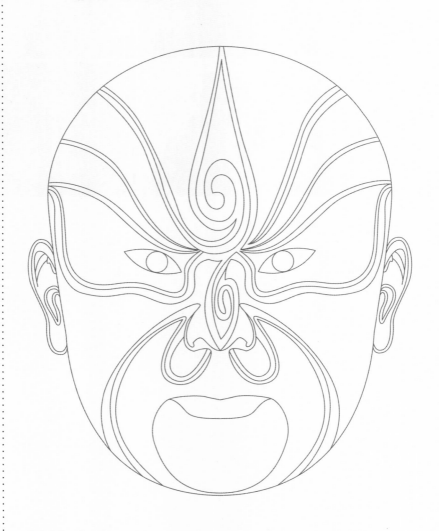

戲曲知多點 ．．．．．．．．．．．．．．．．．．．．．．．．．．．．．

「早扮三光，晚扮三慌」：戲曲的化妝很複雜，以旦角為例，不僅要貼片子、化彩妝，還要梳頭，要演出的演員一般提前兩到三個小時進後台，提前化妝。這樣才可以做到仔細認真，也有足夠時間檢查一下穿戴和道具是否妥當。否則，匆匆忙忙趕場，難免會手忙腳亂，丟三落四，以致影響演出效果。

．考考你．

戲曲臉譜中，白色代表甚麼意義呢？

A. 忠勇　　　B. 奸詐　　　C. 陽剛　　　D. 柔美

答案：1.B

第三節

靈動的舞台

　　戲曲舞台具有寫意性的特徵，可以在有限的舞台上面表現無限的天地。除了鮮活生動的演員之外，同學們知道我們的舞台上面還存在甚麼嗎？

使用一桌兩椅進行的戲曲寫意表演

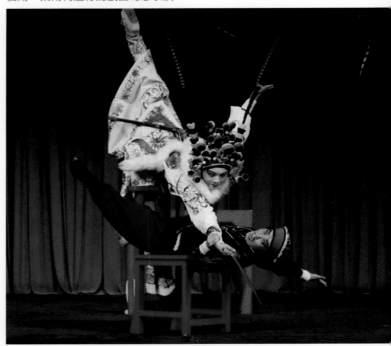

一桌二椅

　　傳統戲曲舞台是非常抽象、簡潔的，具有極強的寫意性。舞台上最常見的道具，就是「一桌二椅」。演員上台之前，一桌二椅只是舞台上的道具，當演員上台之後，一桌二椅就變成了特定的場景，可以代表不同的環境和地點。比如皇帝上朝，桌子就變成了皇帝的御案；縣官審犯人時，桌子就變成了衙門的公案；演員從椅子上走到桌子上，表示上山等等。

「小座」

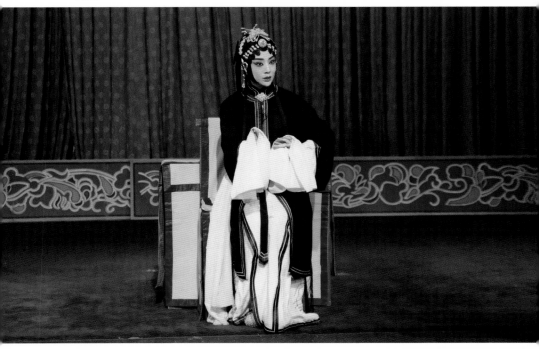

桌椅有很多排列方式，如大座、小座、雙大座、八字桌、三堂桌、八字椅、大高台、小高台、帥帳、樓帳、床帳等。根據演員的需要在舞台上靈活表現。比如中間擺一張桌子，後面擺一把椅子，稱為「大座」，可以表示皇帝上朝、官員升堂等。如果把椅子放在桌子前面，稱為「小座」，表示人物比較悠閒或是在等消息。如果將桌子擺放中間，兩邊各放一把椅子，擺成八字形，說明主客交談或是夫妻對坐。

桌圍椅披

像我們餐桌上的餐布一樣，戲曲舞台上的一桌二椅，不是光禿禿地立在舞台上的，上面會鋪着桌圍和椅披，作為桌椅的遮擋物。根據劇情和人物的需要，桌圍椅披的顏色也是不同的。例如表現宮廷的時候，就換上黃色繡着金龍的桌圍椅披；有喜事的時候則鋪紅布；如果是書房，就換上淺藍或是淡綠色，顯得雅致。另外，桌圍、椅披的顏色要必須一致。

特定顏色的圍披代表了桌椅的功能

湖廣會館的襯幕（網絡圖片）

舞台襯幕

　　傳統戲曲舞台背景佈置得非常簡單，往往只有一塊襯幕，又叫「守舊」。守舊的最初作用，只是將觀眾和戲曲後台分隔開，上面一般繪有獅子滾繡球、龍鳳呈祥等寓意吉祥的圖案。

　　在守舊的兩邊，也就是戲台的左右兩側，各掛着一條布簾，上面分別寫着「出將」、「入相」。「出將」是上場門，「入相」是下場門，戲曲開演時，演員們從上場門進入舞台，從下場門退出。

你知道嗎？ ·

　　戲曲行業在多年的演出實踐中，形成了很多梨園規矩。這些規矩，是針對藝人們台前幕後行為做出的約定，那麼戲曲後台有哪些規矩呢？

　　後台的規矩主要有：不准大聲喧嘩、玩耍；不吃帶皮帶核的食物，因為黏在鞋底的話，會滑倒人，對演出不利；不私窺前台；不鼓掌叫好；不試戴、試穿盔帽、服裝；不擅動箱中各物；上裝後不可亂坐；開戲之後不動響樂器；各行按固定位置落座，不許亂坐；進後台須拜祖師爺、拜神、燒香，丑角不開面，其他行當不得抹彩；後台不允許搖旗，因為搖旗在古代是造反的標誌，造反者會以旗幟為號召，搖旗起義，這是古代的帝王最不想看到的，因此在戲曲後台，搖旗一事是被禁止的；後台不說傘，因為雨傘的傘與「散」同音，只要遇到傘字，都是以「雨蓋」來代替。據說著名丑角演員蕭長華總是拿着一把布傘，象徵「不散」的意思。

戲曲香港站 ·

　　今天香港粵劇演員仍然嚴格遵守傳統粵劇戲班的後台規矩。在神功戲棚後台的虎度門旁邊，必定設置供奉戲班守護神「華光」或「田、竇」的祭壇，稱為「師傅位」；旁邊的戲箱稱為「神箱」，不容許女性坐在上面。演員到達戲棚，須等待「正印丑生」在「師傅位」後面的竹柱或木柱上用硃砂題上「大吉」兩字，方可以動筆化妝；這個「吉」字的「口」部的四劃不能完全相連，以避免「不開口」的禁忌。此外，成員須定時向戲神和在前台的邊緣上香，和進行「拜仙人」的儀式。

· 考考你 ·

哪一項是戲曲後台不允許的行為？

A. 化妝

B. 整理戲箱

C. 不大聲喧嘩

D. 上妝後亂坐

下面對舞台上一桌二椅正確的理解是：

A. 只代表一張桌子兩張椅子

B. 只有一種擺放方式

C. 根據演員程式性的動作、虛擬化的表演，可以象徵成特定的道具

D. 只代表桌子和椅子

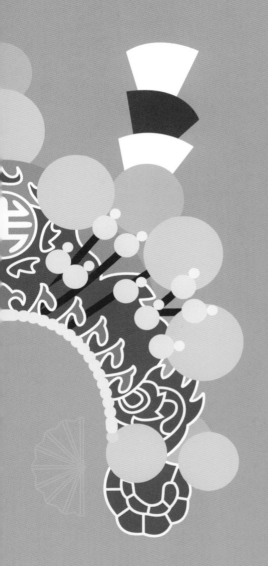

第五章

美妙的
戲曲音樂

戲曲音樂是戲曲藝術重要的元素，它能傳達劇情，塑造戲中的人物角色，刻畫人物性格，烘托舞台氣氛，推動戲劇矛盾衝突的發生發展。戲曲音樂聽起來有如此豐滿的音響效果，是因為戲曲音樂由聲樂和器樂兩部分組成。聲樂部分就是演員的唱與念白，其中，唱腔是區別不同劇種的重要標誌。器樂部分，由文武場面的伴奏和各種過場音樂組成。

第一節

豐富的聲腔

俗話說：「老鄉見老鄉，兩眼淚汪汪。」出門在外的人，最想聽的就是那一句句動人的鄉音。中國戲曲有着悠久的歷史，在不斷的發展中，產生出種類繁多的劇種，光是各地區的戲曲劇種就有三百多種。各劇種之間怎樣來區分呢？其中區別最大的就是戲曲音樂風格的不同。每個劇種都根植於各個不同的土壤，依照當地的音樂特色和語言特點形成，具有濃厚的地域色彩。所以有時候僅僅聽到幾聲腔調，就能判斷出是哪個地區的哪個劇種。

明清以來，影響廣泛的聲腔系統有曲牌體結構的崑腔、高腔和板腔體結構的梆子腔、皮黃腔。

戲曲知多點

曲牌體，又稱「曲牌聯綴」或「曲牌聯套體」，屬於套曲結構，將若干不同的曲牌聯綴成套，構成一齣戲或一折戲的音樂。每支曲牌都有固定的格式，可依據唱詞的字音、角色行當等對曲調進行適當的改變。

崑腔

崑腔原稱「崑山腔」，屬於曲牌體音樂結構。因其演唱委婉細膩，擅長抒情，有「水磨調」之稱。水磨調的演唱方式，講究吐字、過腔和收音，並發展出多種裝飾唱法，有「婉麗嫵媚，一唱三歎」之說。崑腔伴奏樂器有笛子、笙、海笛、嗩吶、琵琶、三弦、月琴、板鼓及鑼等，採用笛子作拖腔演唱。崑腔有南曲、北曲兩種音樂結構。

看一看，學一學

崑腔《牡丹亭•遊園》選段

【步步嬌】
嫋晴絲吹來閒庭院，搖漾春如線。
停半晌、整花鈿。
沒揣菱花，偷人半面，迤逗得彩雲偏。
步香閨怎便把全身現！

【醉扶歸】
你道翠生生出落得裙衫兒茜，艷晶晶花簪八寶鈿，
可知我常一生兒愛好是天然。恰三春好處無人見，
不提防沉魚落雁鳥驚喧，則怕的羞花閉月花愁顫。

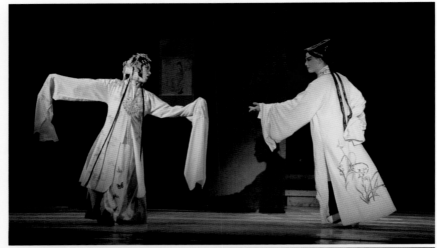

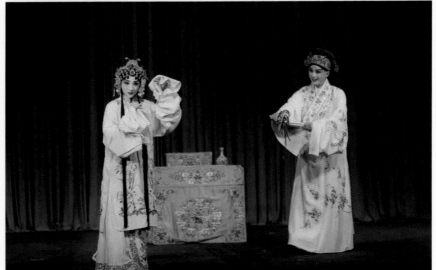

上／校園傳承版崑劇《牡丹亭・幽媾》劇照
　　（汪靜之飾杜麗娘、饒騫飾柳夢梅；攝影：于展波）
下／《牡丹亭・驚夢》劇照（彭凱儀飾杜麗娘、徐凡飾柳夢梅）

戲曲香港站 ·

一如粵劇唱腔音樂的多姿多彩，粵劇的說白也有多至 11 種的形式。「口白」既無拍子或字數限制，也不須押韻，是普通人物的溝通方式，也是文人雅士和帝王將相之間較隨意的溝通方式。「口鼓」也不限字數，每句最後的字必須押韻，是文人雅士和帝王將相之間有禮、嚴肅或拘謹的溝通方式。「詩白」以近似七言或五言絕句的體裁寫成，常用四句或兩句的，多用於主要演員在主要段落的出場。「引白」是用「打引鑼鼓」作引子的詩白；演員須把最後三個字唱出來。「白欖」有敲擊樂器卜魚打出「板」作為伴奏，句數不限。「鑼鼓白」是有鑼鼓襯托、激昂的獨白或對白，特色是句與句之間有「一槌」作分隔，句數不限。「英雄白」與「鑼鼓白」相似，但近似五言或七言句的「詩白」，作為英雄好漢的自我介紹。「韻白」不限字數，快速的韻白也稱「急口令」；用「沙的」作伴奏，一般常帶詼諧味道。「浪裏白」是在唱段與唱段之間的過門音樂中加入的口白，是取旋律高低如波浪之意。「托白」是演員在念獨立於唱段之外的「口白」時，伴奏樂師加入氣氛音樂作為襯托。「叫頭」是演員提高聲調、拉長聲音，呼叫如「哦！」、「不好了！」、「待我看來！」，以表達驚訝、感慨、哀傷等情緒。

高腔

高腔亦屬於曲牌體音樂結構，「幫」、「打」、「唱」是高腔的主要音樂形式。幫，又稱「幫腔」，是指後台的幫唱。鑼鼓是高腔最具有特色的伴奏形式，用以襯托幫腔。唱是角色的獨唱部分，與幫腔共同構成高腔的戲曲演唱部分。幫和唱像兩個親密的兄弟，一個在台前，一個在後台，兩人一唱一和，配合默契，鑼鼓在一旁激昂地吶喊，為兩兄弟加油助興。現存演唱高腔的劇種有四川的川劇，湖南的湘劇等。

看一看，學一學 ．．．．．．．．．．．．．．．．．．．．．．．

高腔《秋江》選段

艄公：	（唱）	雨打船蓬風又來，
		順風擺浪把船開。
		秋風吹得黃葉落，
		姑姑啊……
艄公：	（幫）	你好比江上芙蓉獨自開！
		呵囉囉囉……
妙常：	（幫）	狠心潘郎今何在？
		離情別緒繫心懷。
妙常：	（唱）	無端惹下了……
妙常：	（幫）	風流債！
妙常：	（唱）	恨觀主將一對鳳凰兩分開。
		郎去也，何日再來？
		怕只怕呀……
妙常：	（幫）	相思病兒離不開！

戲曲香港站 ．．．．．．．．．．．．．．．．．．．．．．．．．．．．．．．．．．．

　　今天在香港仍有演出的福佬「白字戲」和潮州戲，在唱腔上的特色之一，是「合唱」的使用。戲曲中的「合唱」是指超過一個演員同時唱曲，屬沒有「和聲」的「齊唱」，是傳統的演唱方式，早在宋代的「南戲」已有使用。福佬「白字戲」和潮州戲的「合唱」又稱「幫腔」；每當有演員在台上唱曲時，不少身處虎度門及後台的演員、樂師以至工作人員都會加入「幫腔」。「幫腔」這個詞語亦有「合作」、「幫忙」、「幫助聲勢」的意思。

戲曲知多點 ·······························

> 「板腔體」，又稱「板式變化體」，以一對上下句為基礎，以突出節奏、節拍的對比，不同板式的聯結和變化，作為音樂結構的基本手段，來配合腔調上的各種發展。形式比曲牌體靈活自由，旋律風格多變，層次細密，更符合戲劇性的需要。板腔體結構興起於梆子腔，後來在皮黃腔劇種中，有了進一步的完善和豐富。板腔體的板式非常豐富，有原板（2/4 拍），慢板（4/4 拍）、流水（1/4 拍）、散板（自由）等。

梆子腔

梆子腔又有「亂彈」、「秦腔」之稱，因演唱時用來擊節的樂器是硬木梆子，故名「梆子腔」。梆子腔的主奏樂器為板胡，不同梆子腔劇種，會使用不同形制的板胡。唱詞主要以七字或者十字的上下句對稱出現，音樂風格高亢激越、悲壯粗獷。梆子腔系統分支龐大，代表劇種有：陝西秦腔、河南豫劇、河北梆子和山西晉劇。

 看一看，學一學 ..

河北梆子《三擊掌》選段

王寶釧：	咱不說長來先說短，
	老爹爹你使銀兩，
	追回彩球不認舊賬。
	賴婚棄約辜負了，
	三宮娘娘的好心腸，
	那才無顏進朝堂。

王 允：　好奴才，
　　　　奴才你敢把父頂撞，
　　　　句句話兒露鋒芒，
　　　　為父悔婚為誰想？
　　　　只怕你到頭無有好下場。

王寶釧：　為兒想，兒體諒，
　　　　難得爹爹你一片好心腸。
　　　　遇事當為他人想，
　　　　那討飯的花兒，
　　　　又當怎樣忍受這淒涼？

王 允：　受淒涼，他自淒涼，
　　　　花兒也想登天堂。
　　　　誰叫他一心存妄想，
　　　　自作自受自遭殃。

王寶釧：　自遭殃，誰遭殃，忠奸善惡分兩旁。
　　　　公理自在九天上，自有報應分莠良。

王 允：　論報應，分莠良，一派惡語把人傷。
　　　　報應早在為父上，斷卻了香煙夢一場。

王寶釧：　　老爹爹話語偏往絕處講，

父女之情赴汪洋。

何懼與父三擊掌，

王寶釧執意嫁花郎。

皮黃腔

　　皮黃腔，是以西皮和二黃兩種腔調為主的戲曲聲腔。皮黃腔的音樂結構為板腔體。西皮的曲調剛勁有力，節奏形式多變，具有高亢跳躍的風格特點；二黃的曲調流暢平和，節奏較穩定，有端莊凝重的風格特點。皮黃腔唱詞主要為七字或十字對偶句，上下句段式，以胡琴為主奏樂器。皮黃腔系統分支亦非常龐大，代表劇種有京劇、漢劇、徽劇、粵劇等。

京胡

看一看，學一學 ·

西皮腔《武家坡》選段

一馬離了西涼界，

不由人一陣陣淚灑胸懷。

青是山綠是水花花世界，

薛平貴好一似孤雁歸來。

老王允在朝中官居太宰，

他把我貧苦的人哪放在胸懷？

恨魏虎是內親將我謀害，

苦害我薛平貴所為何來？

柳林下拴戰馬武家坡外，

見了那眾大嫂細問開懷。

《武家坡》劇照

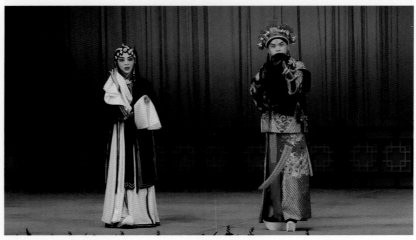

 看一看，學一學 ．．．．．．．．．．．．．．．．．．．．．．．．．．．．．．．．．．

二黃腔《借東風》選段

【二黃導板】

諸葛亮：　習天書學兵法猶如反掌，

【回龍】

諸葛亮：　設壇台借東風相助周郎。

【二黃原板】

諸葛亮：　曹孟德佔天時兵多將廣，領人馬下江南兵紮在長江。
　　　　　孫仲謀無決策難以抵擋，東吳的臣武將要戰文官要降。
　　　　　魯子敬到江夏虛實探望，
　　　　　搬請我諸葛亮過長江同心破曹共作商量。
　　　　　那龐士元獻連環俱已停當，用火攻少東風急壞了周郎；
　　　　　我料定了甲子日東風必降，南屏山設壇台足踏魁罡。
　　　　　我這裏持法劍把七星壇上，

【二黃原板】

諸葛亮：　諸葛亮上壇台觀瞻四方，望江北鎖戰船連環排上，
　　　　　歎只歎東風起火燒戰船，曹營的兵將無處躲藏。
　　　　　這也是時機到難逃羅網，我諸葛假意兒祝告上蒼。

【二黃散板】

諸葛亮：　耳聽得風聲起從東而降，趁此時返夏口再做主張。

第二節

文武場

古代的時候，秀才考狀元，有文狀元和武狀元之分，戲曲樂隊也有文武場之分。在傳統的戲曲演出中，樂隊坐在舞台的正中間，在演員演出範圍的後面。所以，戲曲樂隊又被稱為「場面」。戲曲樂隊由管弦樂和打擊樂組成，傳統場面中，管弦樂隊被稱為「文場」，打擊樂隊被稱為「武場」，合稱「文武場」。不同的聲腔劇種有不同的主奏樂器和樂隊組合。

文場

文場是指樂隊中的管弦樂部分。不同劇種的主奏樂器的區別，體現在文場主奏樂器的差異上。例如：皮黃腔劇種使用京胡，梆子腔劇種多使用板胡，崑腔使用笛子。傳統的文場使用的樂器，少則二三件，多則六七件；而現代的戲曲樂隊編制，由十人增加到三十多人。傳統戲曲的樂隊，常用的樂器有京胡、板胡、二胡、墜胡、月琴、三弦、琵琶、揚琴、笛、笙、海笛、嗩吶等。現代樂隊甚至還增加了小提琴、中提琴、大提琴等西洋樂器。

　　文場常用於以唱功為主的文戲，為演員的唱腔托腔伴奏，除此之外，還用來演奏過場音樂，如渲染戲劇氣氛的器樂曲牌，以及演奏句間或樂段間的「過門」等。

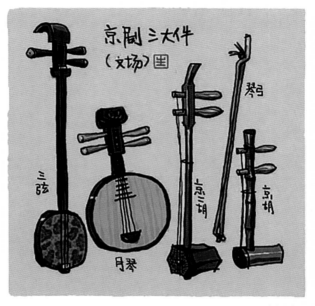

文場樂器

戲曲知多點 .

器樂曲牌

　　器樂曲牌，是戲曲場景音樂中的一種，常用於特定劇情場面的氣氛渲染，如宴會、喜慶、發兵、狩獵、升堂等。場景音樂根據劇情需要，有用笛樂為主的「細樂」，還有加入鑼鼓和嗩吶的「粗樂」。

武場

　　武場是指樂隊中的敲擊樂部分，因多為打鬥的武戲伴奏，而得名「武場」。武場以不同類型的鼓、板、大鑼、小鑼、鐃鈸等樂器構成。

　　敲擊樂器雖然只能奏出一個固定了高低的音，但是作用卻非常大，是戲曲樂隊的小小指揮家。敲擊樂音響強烈，節奏感鮮明，可以指揮整個樂隊的節奏。武場的主要任務，是配合演員的身段動作、念白、演唱、舞蹈、開打動作，使動作起止明確、節奏鮮明。例如《三岔口》中，演員表現在黑夜中互相摸索戰鬥的場景，演員沒有唱腔和念白，全憑鑼鼓點的緩急，烘托緊張的氣氛。此外，場次的轉換與舞台情緒的渲染，也都由「武場」承擔。

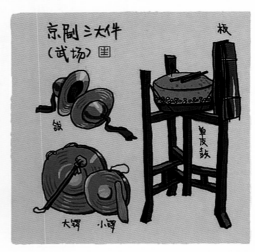

武場樂器

戲曲知多點

鑼鼓經

　　「鑼鼓」是戲曲場景音樂的一種。根據戲曲表演的需要，將各種打擊樂器，加以不同方式的組合，通過不同的節奏，演奏出來的鑼鼓點，稱為「鑼鼓」。它吸收了民間鑼鼓的元素，經過長期的創造積累而形成。記錄鑼鼓的譜子，就被稱為「鑼鼓經」。

戲曲香港站 ····································

　　香港粵劇的伴奏樂隊稱為「中西樂」是有其歷史因素的，當中可見粵劇本來樂意吸收外來元素。早期伴奏樂隊用二絃、簫、月琴、提琴、嗩吶等旋律樂器（也稱「文場」）和鑼、鈸、鼓等敲擊樂器（「武場」）。到 1920 至 1930 年代，薛覺先、馬師曾等紅伶開始將西方的樂器，如小提琴、木琴、結他、班祖琴、小號、色士風和爵士鼓等加入拍和樂隊，其他劇團亦爭相仿傚，以至旋律樂部全由西方樂器組成，遂稱「西樂」，敲擊樂部則稱「中樂」。今天，大部分上述西樂樂器已被淘汰，但「西樂」一名仍被沿用來統稱粵劇、粵曲旋律樂器，包括高胡、二絃、提琴、椰胡、南胡、阮、簫、笛、三絃、秦琴、喉管、洋琴、琵琶等傳統中國樂器，和小提琴、大提琴、色士風、結他等西方樂器。

. 考考你 .

「崑腔」又有甚麼之稱？

A. G 調　　　　B. 流水調　　　C. 花腔　　　D. 水磨調

下面哪一項樂器不是戲曲樂隊中「文場」樂器？

A. 大鑼　　　　B. 三弦　　　　C. 笙　　　　D. 二胡

答案：1. D 2. A

戲曲知多點

陳守仁　導讀、編審

中國戲劇出版社編委會　編

出版

中華書局（香港）有限公司

香港北角英皇道四九九號北角工業大廈一樓 B

電話：（852）2137 2338　傳真：（852）2713 8202

電子郵件：info@chunghwabook.com.hk

網址：http://www.chunghwabook.com.hk

發行

香港聯合書刊物流有限公司

香港新界大埔汀麗路三十六號

中華商務印刷大廈三字樓

電話：（852）2150 2100　傳真：（852）2407 3062

電子郵件：info@suplogistics.com.hk

印刷

美雅印刷製本有限公司

香港觀塘榮業街六號海濱工業大廈四樓 A 室

版次

2020 年 1 月初版

©2020 中華書局（香港）有限公司

規格

16 開（210mm×152mm）

ISBN

978-988-8674-81-7

責任編輯　黃懷訢
裝幀設計　黃希欣
排　　版　黃希欣
印　　務　劉漢舉